二维设计基础·色彩构成

设计学院设计基础教材
Design Elementary Textbook by Design College
Two-Dimensional Design Fundaments-Colour Constitution

张建中　郑筱莹　江滨　编著

中国建筑工业出版社

图书在版编目(CIP)数据

二维设计基础·色彩构成/张建中，郑筱莹，江滨编著．
北京：中国建筑工业出版社，2007
（设计学院设计基础教材）
ISBN 978-7-112-08925-3

Ⅰ．二... Ⅱ．①张...②郑...③江... Ⅲ．①二维—艺术
—设计—高等学校—教材②色彩学—高等学校—教材
Ⅳ．J06

中国版本图书馆CIP数据核字（2006）第159954号

责任编辑：陈小力　李东禧
责任设计：崔兰萍
责任校对：孟　楠

设计学院设计基础教材
二维设计基础·色彩构成
张建中　郑筱莹　江滨　编著
*
中国建筑工业出版社出版、发行(北京西郊百万庄)
各地新华书店、建筑书店经销
北京广厦京港图文有限公司设计制作
北 京 中 科 印 刷 有 限 公 司 印 刷
*
开本：880×1230毫米　1/16　印张：5　字数：156千字
2007年5月第一版　2008年6月第二次印刷
印数：3001—4500册　定价：29.00元
ISBN 978-7-112-08925-3
（15589）

版权所有　翻印必究
如有印装质量问题，可寄本社退换
(邮政编码　100037)

设计学院设计基础教材编委会

编委会主任 鲁晓波（清华大学美术学院副院长、博士生导师）
　　　　　　　张惠珍（中国建筑工业出版社副总编、编审）
编委会副主任 郝大鹏（四川美术学院副院长、硕士生导师）
　　　　　　　　黄丽雅（华南师范大学副校长、硕士生导师）
执行主编 江　滨（中国美术学院建筑学院博士研究生、副教授）
　　　　　　林钰源（华南师范大学美术学院院长、教授、硕士生导师）

编委会名单 林乐成（清华大学美术学院工艺系教授、硕士生导师）
（以下排名不分先后）洪兴宇（清华大学美术学院工艺系主任、副教授、硕士生导师）
　　　　　　　苏　滨（清华大学美术学院博士后）
　　　　　　　孟　彤（北京大学深圳研究生院博士后）
　　　　　　　赵　伟（中央美术学院人文学院博士）
　　　　　　　郑巨欣（中国美术学院设计学院博士、教授、硕士生导师）
　　　　　　　葛鸿雁（中国美术学院副教授、硕士生导师）
　　　　　　　周　刚（中国美术学院设计学院副教授、硕士生导师）
　　　　　　　陈永仪（中国美术学院设计学院博士）
　　　　　　　艾红华（中国美术学院造型艺术学院博士研究生、副教授）
　　　　　　　王剑武（中国美术学院硕士、讲师）
　　　　　　　盛天晔（中国美术学院博士、副教授）
　　　　　　　黄斌斌（中国美术学院设计学院博士研究生）
　　　　　　　孙科峰（中国美术学院建筑学院博士研究生）
　　　　　　　陈冀峻（中国美术学院建筑学院博士研究生）
　　　　　　　刘明明（四川美术学院设计系教授、硕士生导师）
　　　　　　　王嘉陵（四川美术学院设计系教授、硕士生导师）
　　　　　　　邵　宏（广州美术学院研究生处处长、博士后、教授、硕士生导师）
　　　　　　　田　春（武汉大学博士后、广州美术学院讲师）
　　　　　　　吴卫光（广州美术学院博士、教授、硕士生导师）
　　　　　　　汤　麟（湖北美术学院教授、硕士生导师）
　　　　　　　张　娜（湖北美术学院硕士、讲师）
　　　　　　　王昕宇（天津美术学院设计学院视觉传达系讲师）
　　　　　　　李智瑛（天津美术学院设计学院硕士、讲师）
　　　　　　　郑筱莹（鲁迅美术学院硕士）
　　　　　　　韩　巍（南京艺术学院设计学院环境艺术设计系主任、教授、硕士生导师）
　　　　　　　孙守迁（浙江大学现代工业设计研究所教授、博士生导师）
　　　　　　　柴春雷（浙江大学现代工业设计研究所博士后）
　　　　　　　苏　焕（浙江大学现代工业设计研究所博士研究生）
　　　　　　　朱宇恒（浙江大学建筑学院博士）
　　　　　　　王　荔（同济大学传播与艺术设计学院院长、博士、教授、硕士生导师）
　　　　　　　李　琪（上海大学美术学院硕士）
　　　　　　　谢　森（广西艺术学院教务处长、教授、硕士生导师）
　　　　　　　柒万里（广西艺术学院设计学院院长、教授、硕士生导师）

黄文宪（广西艺术学院设计学院副院长、教授、硕士生导师）
陆红阳（广西艺术学院设计学院教授、硕士生导师）
韦自力（广西艺术学院设计学院副教授）
李　娟（广西艺术学院设计学院硕士、讲师）
陈　川（广西艺术学院设计学院硕士）
乔光明（江南大学设计学院讲师）
陆柳兰（江南大学设计学院硕士、讲师）
张　森（北京服装学院视觉传达系教授、硕士生导师）
汪燕翎（四川大学艺术学院讲师、硕士）
方少华（华南师范大学美术学院副院长、教授、硕士生导师）
程新浩（华南师范大学美术学院副院长、教授、硕士生导师）
胡光华（华南师范大学美术学院博士、教授、硕士生导师）
毛健雄（华南师范大学美术学院副教授、硕士生导师）
罗　广（华南师范大学美术学院副教授）
汤重熹（广州大学设计学院院长、教授）
李　娟（浙江工业大学之江学院艺术系主任、副教授）
刘　懿（浙江工业大学硕士）
王　颖（浙江理工大学博士）
何　征（浙江林业学院艺术设计学院教授）
王轩远（浙江工商学院艺术设计系博士研究生）
苑英丽（浙江财经学院硕士）
周小瓯（杭州师范大学美术学院院长、副教授、硕士生导师）
李建设（河南大学艺术学院教授、硕士生导师）
倪　峰（河南大学艺术学院副教授）
谭黎明（重庆工商大学设计艺术学院副教授、硕士生导师）
刘沛沛（西南大学美术学院油画系主任、副教授、硕士生导师）
张　星（云南大学国际现代设计学院副教授）
裴继刚（佛山科技学院文学与艺术分院副院长、硕士、副教授）
范劲松（佛山科技学院艺术设计系主任、博士、教授）
金旭明（桂林工学院设计系硕士、副教授）
罗克中（广西师范大学美术系教授）
吴　坚（福建师范大学美术学院讲师、硕士）
马志飞（福建师范大学博士研究生）
张建中（中国美术学院设计学院硕士）
张铣峰（中国美术学院设计学院硕士）
高　嵩（中国美术学院设计学院硕士）
於　梅（中央民族大学博士研究生）
周宗亚（中国艺术研究院博士研究生）
林恒立（江南大学硕士研究生）

序

设计学院设计专业大部分没有确定固定教材,因为即使开设专业科目相同,不同院校追求教学特色,其专业课教学在内容、方法上也各有不同。但是,设计基础课程的开设和要求却大致相同,内容上也大同小异。这是我们策划、编撰这套"设计学院设计基础教材"的基本依据。

据相关统计,目前国内设有设计类专业的院校达700多所,仅广东一省就有40多所。除了9所独立美术学院之外,新增设计类专业的多在综合院校,有些院校还缺乏相应师资,应对社会人才需求的扩招,使提高教学质量的任务更为繁重。因此,高质量的教材建设十分关键,设计类基础教学在评估的推动下也逐渐规范化,在选订教材时强调高质量、正规出版社出版的教材,这是我们这套教材编写的目的。

目前市场上这类设计基础书籍较为杂乱,尚未形成体系,内容大都是"三大构成"加图案。面对快速发展的设计教育,尚缺少系统性的、高层次的设计基础教材。我们编写的这套14本面向设计学院的设计基础教材的模型是在中国美术学院设计学院基础部教学框架的基础上,结合国内主要院校的基础教学体系整合而来。本套教材这种宽口径的设计思路,相信对于国内设计院校从事设计基础教学的教师和在校学生具有广泛适用性和参考价值。其中《色彩基础》、《素描基础》、《设计速写基础》、《设计结构素描》、《图案基础》等5本书对美术及设计类高考生也有参考价值。

西方设计史和设计导论(概论)也是设计学院基础部必开设的理论课,故在此一并配套列出,以增加该套教材的系统性。也就是说,这套教材包括了设计学院基础部的从设计实践到设计理论的全部课程。据我们调研,如此较为全面、系统的设计基础教材,在市场上还属少见。

本套教材在内容上以延续经典、面向未来为主导思想,既介绍经过多年沉淀的、已规范化的经典教学内容,同时也注重创新,纳入新的科研成果和试验性、探索性内容,并配有新颖的图片,以体现教材的时代感。设计基础部分的选图以国内各大美术学院设计学院基础部为主,结合其他院校师生的优秀作品,增加了教学案例的示范意义。

本套教材的主要作者来自于清华大学美术学院、中央美术学院、中国美术学院、浙江大学、四川美术学院、广州美术学院等国内知名院校,这些作者既有丰富的教学经验,又都有专著出版经验,有些人还曾留学海外,并多次出国进行学术交流。作者们广阔的学术视野、各具特色的教学风格,都体现在这套教材的编写中。

鲁晓波

目 录

序　　　　　　　　　　　　　　　　　　　　　　　　　　　鲁晓波

第 1 章　色彩概述 ··· 1

　1.1 色彩 ··· 1

　1.2 色彩构成 ··· 1

　1.3 色彩构成训练要点 ··· 2

第 2 章　色彩体系 ··· 3

　2.1 色彩的物理属性 ·· 3

　2.2 色彩的分类 ·· 4

　2.3 色彩的属性 ·· 4

　2.4 色彩的表示体系 ·· 4

　2.5 色彩的混合 ·· 6

第 3 章　色彩心理 ··· 9

　3.1 色彩的情态 ·· 9

　3.2 色彩的心理错觉 ·· 13

第 4 章　色彩对比 ··· 15

4.1 明度对比 …………………………………… 15

4.2 色相对比 …………………………………… 17

4.3 艳度对比 …………………………………… 17

4.4 同时对比与连续对比 ………………………… 17

第5章 色彩调和 ……………………………………… 24

5.1 类似调和 …………………………………… 24

5.2 近似调和 …………………………………… 24

5.3 对比调和 …………………………………… 26

第6章 色彩整合 ……………………………………… 31

6.1 排版 ………………………………………… 31

6.2 文本整合 …………………………………… 31

第7章 色彩设计欣赏 ………………………………… 54

7.1 服饰、染织中的色彩设计 …………………… 54

7.2 建筑、环境艺术中的色彩设计 ……………… 60

7.3 平面、广告中的色彩设计 …………………… 68

第1章 色彩概述

1.1 色彩

色彩是客观世界存在的一种自然现象。我们生活的这个世界是色彩缤纷的,从大自然的神奇景观到人类创造的世界,色彩包围着我们,我们享受着色彩。正如色彩大师伊顿所说:"色彩就是生命,因为一个没有色彩的世界在我们看来就像死的一般"。人们无时无刻不在感受着色彩的冲击,体味着色彩的魅力,同时也促成我们孜孜以求地要去研究和学习色彩,探索色彩艺术的表现规律。

1.2 色彩构成

构成,是一种近代造型概念,最先起源于包豪斯,发展于20世纪六七十年代。所谓构成,就是将各种形态或材料进行分解,作为素材重新赋予秩序组织。

色彩构成是设计基础训练中很重要的组成部分,旨在培养学生在今后的专业设计中创作理想的、合理的色彩效果。色彩构成一方面要有基本元素,这就需要我们从物理学、心理学等方面出发,运用严谨的科学分析方法,把复杂的色彩现象还原为容易理解的基本要素。另一方面要有创作性思维能力,对要素按照色彩构成的法则进行重构。从这个层面上来看,进行色彩构成的创作需要有纯粹的思维方式。色彩构成的训练扩大了人们的想像力,提供了更加广阔的眼界,实际上是一种色彩艺术的创作过程。

绚丽的小屋

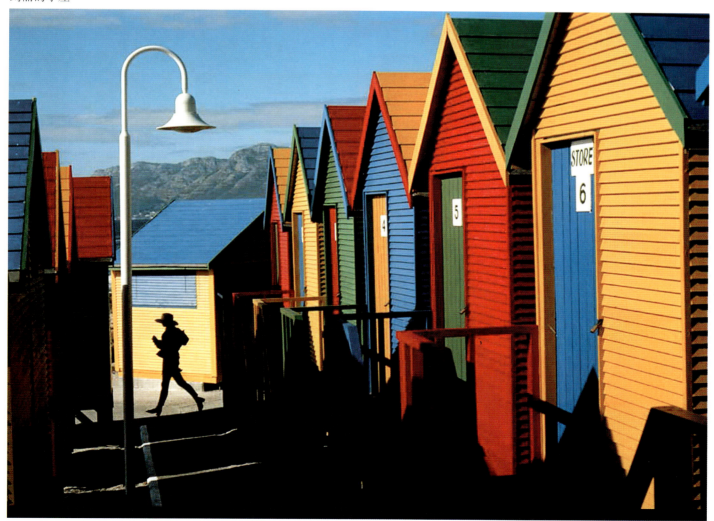

1.3 色彩构成训练要点

在色彩构成的基础课程中,我们力求以纯粹的色彩表达思想、传递信息。进行色彩训练的时候,以色为先、以色为主去寻求表达效果,而不是过分强调图形符号对主题表达的提示性。

色彩部分的课程安排突出实践的方向,没有过分拘泥于"教条"之中。诚然,在色彩的学习之中有许多物理学、生理学和心理学的知识,但是由于我们从实践出发来安排课程,所以没有把训练重点放在相对理性的色彩理论上,而更多是放在直接的对色彩的遭遇、接触与感受上。对于这些理性的理论,只要求学习设计的学生能够了解和在实际中灵活运用。

色彩构成的学习,最终的目的是要学会合理地运用色彩这个工具,能够在实际设计中,将色彩恰到好处地置于形状、质地、材料、空间等综合设计要素之中,因此课程的安排注重对综合能力的历练。

自然风景

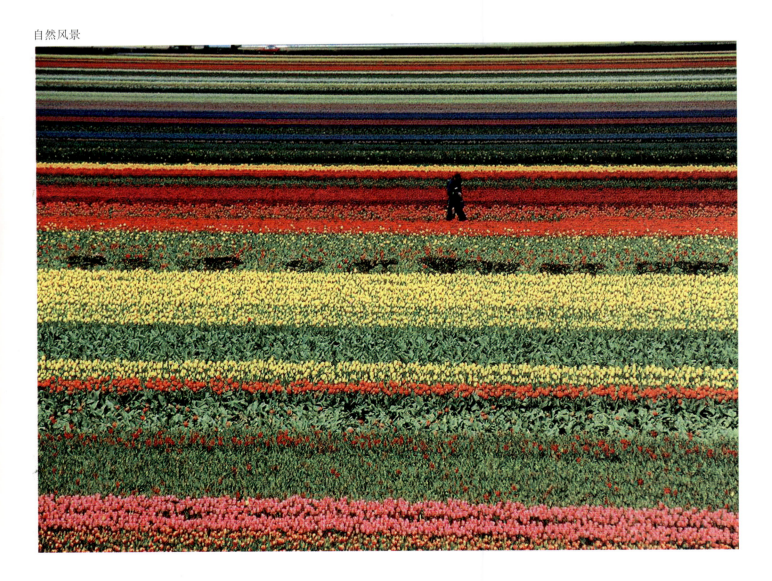

第2章 色彩体系

色彩体系包括了色彩的物理属性、色彩的分类、色彩的三大属性、色彩表示方法以及色彩混合等理论知识。

2.1 色彩的物理属性

2.1.1 光与色彩

光是产生色彩的必要条件，有光才会有色彩。物体受到光线的照射而产生形与色，反射到人们的眼睛里，因而产生视觉，由此可知，色彩的产生需经过如下的过程：

光源（直射光）——物体（反射光、透射光）——眼（视神经）——大脑（视觉中枢）——产生色感反应（知觉）。

早在1666年，科学家牛顿就揭示了光色之谜，通过三棱镜可以把太阳光分解成红、橙、黄、绿、青、蓝、紫七色光束。这种现象被称为光谱，其中，波长380～780nm的区域为可见光谱。日光中包含有不同波长的可见光，当它们混合在一起时，我们看到的就是白光；在分别刺激人的视觉时，由于可见光谱的波长不同，就会引起不同的色彩感知。

光谱中不能再分解的色光叫单色光；有单色光混合而成的光叫做复色光，生活中的太阳、白炽灯和日光灯发出的光都是复色光。色光的三原色为：朱红、翠绿和蓝紫。

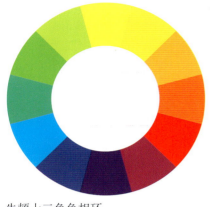

牛顿十二色色相环

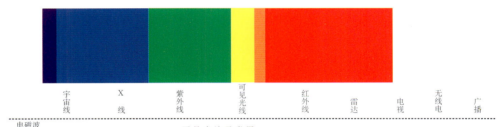

可见光波示意图

2.1.2 物体与色彩

物体表面的色彩由光源的颜色、物体的固有颜色和环境空间对物体色彩的影响三个方面决定。由各种光源发出的光，由于光波的长短、强弱、光源性质的不同，而形成了不同的色光，被称为光源色。同一物体在不同的光源照射下将呈现不同的色彩，如：同一张白纸在白光下呈现白色，在红光下则呈现红色，而在绿光下又呈现为绿色。自然光中的太阳光，朝阳和夕阳会呈现明显的橘红、橘黄色，受光源色的影响，此时光照下的建筑物及其他物体都会笼罩上一层淡淡的暖色。物体的固有颜色其实是在物体固有的某种反光能力和光源条件相对稳定的情况下，人们对物体的色彩认知，一般是指物体在白光下呈现的色彩。

物体在正常日光照射下所呈现出的固有的色彩被称为固有色,自然界中的一切物体都有其固有的物理属性,对入射的白光都有固定的选择吸收特性,也就具有固定的反射率和透射率。因此，人们在标准日光下看到的物体颜色是稳定的，如黄色的香蕉、绿色的菠菜、紫色的葡萄等。

光的作用与物体的特性是构成物体色的两个不可或缺的条件,彼此相互依存又相互制约。

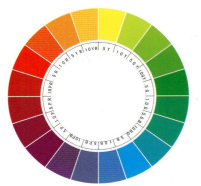

丰富的色彩

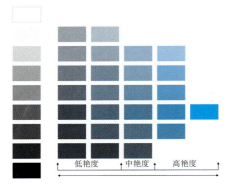

明度变化

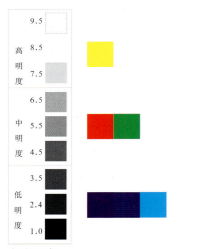

色彩明度

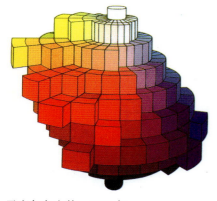

孟塞尔色立体-1915年

2.2 色彩的分类

世界上的色彩千差万别，几乎没有相同的色彩，根据它们的属性，可以将之分为两类，即无彩色系和有彩色系。

无彩色系是由白色、黑色和由白黑两色调合而成的各种深浅不同的灰色所构成的。无彩色按照一定的变化规律，可以排成一个系列，由白色渐变到浅灰、中灰、深灰直到黑色，色度学上称此为黑白系列。黑白系列中由白到黑的变化，可以用一条垂直轴表示，一端为白，一端为黑，中间有各种过渡的灰色。理论上纯白是理想的完全反射的物体，纯黑是理想的完全吸收的物体，但是在现实生活中并不存在纯白与纯黑的物体。颜料中采用的锌白和铅白只是接近纯白，煤黑只是接近纯黑。

无彩色系的颜色只具备一种基本属性——明度，而不具备色相和艳度的性质，也就是说它们的色相与艳度在理论上都等于零。色彩的明度可用黑白度来表示，愈接近白色，明度愈高；愈接近黑色，明度愈低。

有彩色系是光谱上呈现的红、橙、黄、绿、青、蓝、紫及它们彼此所调和以及与黑白二色调和而形成的千千万万的色彩。有彩色是由光的波长和振幅决定的，波长决定色相，振幅决定色调。

在有彩色系中，只要一种颜色出现就同时具有三个基本属性：明度、色相、艳度。在色彩学上也称为色彩的三大要素或色彩的三属性。

2.3 色彩的属性

色彩的三大属性：明度、色相和艳度

明度：是指色彩的明暗程度。全部的色彩都有明度的属性，任何色彩都有相对应的明度。色彩的明度和物体表面色光的反射率有关，物体表面的光反射率越大，对视觉的刺激度就越大，看上去就越亮，物体的明度就越高。同一种色相的明度变化，可以在色相中加入黑、白进行调节；不同的色相之间也有明度差异，比如黄色明度最高，蓝紫色明度最低，红绿色为中间明度。

明度可以表现物体的体积感和空间感。

色相：是指色彩的面貌，是区别各类色彩的名称。色相是不同波长的光给人不同的色彩感受，例如红、橙、黄、绿、蓝、紫等。色相的种类很多，常用的有孟塞尔的100色色相环和奥斯特瓦尔德的24色相环等。从光学物理上讲，各种色相是由射入人眼的光线的光谱成分决定的。对于单色光来说，色相的面貌完全取决于该光线的波长；对于混合色光来说，则取决于各种波长光线的相对量。

艳度：是指色彩的鲜艳程度。它表示颜色中所含有色成分的比例。含有色彩成分的比例愈大，则色彩的艳度愈高；含有色成分的比例愈小，则色彩的艳度也愈低。我们视觉能辨认的有色相感的颜色，都具有一定的艳度。颜料中的红色是艳度最高的色相，橙、黄、紫是艳度较高的色相，蓝、绿是艳度最低的色相。在有色系的颜色中，加入黑、白或灰都会减少色彩的艳度，加入补色也会降低其鲜艳程度。

有彩色的色相、明度和艳度三个特征是不可分割的，应用时必须同时考虑这三个因素。高艳度的色相混入白色或黑色后，在降低色相艳度的同时会提高或降低该色相的明度；高艳度的色相与不同明度的灰色混合，既降低了该色相的艳度，同时又使明度向混入的灰色明度靠拢；高艳度的色相如果与同明度的灰色混合，即可构成同色相同明度不同艳度的序列。

2.4 色彩的表示体系

为了在工作中有效地运用色彩，必须将色彩按照一定的规律和秩序排列起来。目前常用的色彩表示方法为色相环及色立体。

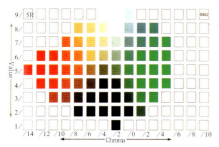

孟塞尔色立体纵断面

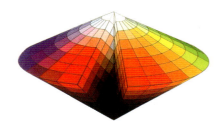

奥斯特瓦尔德色立体-1917年

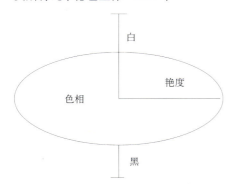

奥斯特瓦尔德色立体等色相面示意图

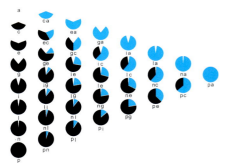

奥斯特瓦尔德色立体彩色表示法示意图

奥斯特瓦尔德色立体颜色配置比例
（纯色：C，白色：W，黑色：B）

2.4.1 孟塞尔色体系

孟塞尔色体系是目前国际上广泛使用的颜色系统，用以对表面色进行分类与标定。经过测色学的分析发现，它是最科学的，而且它使用的概念以及对颜色的分类与标定符合人的逻辑心理和颜色视觉特征，比较容易理解。

孟氏色立体的特征是物体色彩的三属性：色相、明度、艳度具有视觉等步的限制，垂直轴是明度，周围的圆周是色相，自垂直轴中心延伸的放射线是艳度，中心轴无彩色系从白到黑分为11个等级，白定为10，黑定为0，从9到1为灰色系列；色相环主要由10个色相组成：红（R）、黄（Y）、绿（G）、蓝（B）、紫（P）为基本色相以及它们相互的间色黄红（YR）、绿黄（GY）、蓝绿（BG）、紫蓝（PB）、红紫（RP）。为了作更细的划分，每个色相又分成10个等级，由此共得到100个色相。如：5R为红，5YR为橙等。每5种主要色相和中间色相的等级定为5，每种色相都分出2.5、5、7.5、10四个色阶，孟氏色立体共分40个色相，分别置于直径两端的色相为互补色相关系。任何颜色都用色相／明度／艳度（即H/V/G）表示，如5R/4/14表示色相为第5号红色，明度为4，艳度为14，该色为中间明度，艳度为最高的红。

2.4.2 奥斯特瓦尔德色体系

该体系有一个前提，即任何色彩都是纯色和适当量的白、黑混和而成。

奥斯特瓦尔德是德国化学家，他对染料化学作出过很大的贡献，曾于1909年获得过诺贝尔奖。1916年发表了独创的奥斯特瓦尔德色彩体系，1921年他出版了一本《奥斯特瓦尔德色彩图示》，后被称为奥氏色立体。

他的基本理论是：（1）黑色吸收所有光；（2）白色反射所有光；（3）纯色反射特定波长的光。

他将各个明度从0.891～0.035分成8份，分别用a、c、e、g、i、l、n、p表示，每个字母分别含白量和黑量。以明暗系列为垂直中心轴，并以此作为三角形的一条边，其顶点为纯色，上端为明色，下端为暗色，位于三角中间部分为含灰色。各个色的比例为：纯色量＋白＋黑＝100%。奥氏运动空间的方法是将纯色、白色、黑色按不同比例分别在旋转盘上涂成扇形，旋转混合，得出混合各种所需的色光，然后再以颜料凭感觉复制。

奥氏色立体的色相环由24色组成，色相环直径两端的色互为补色，以黄、橙、红、紫、青紫（群青）、青（绿蓝）、绿（海绿）、黄绿（叶绿）为8个主色，各主色再分三等份组成24色相环，并用1～24的数字表示。每个色都有色相号／含白量／含黑量。如8ga表示：8号色（红色），g是含白量，由表查得22；a是含黑量，查得是11，结论是浅红色。

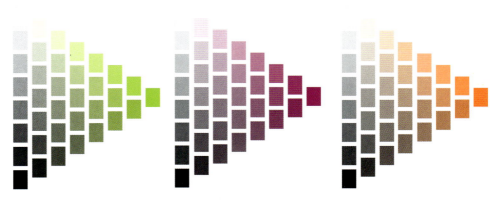

奥斯特瓦尔德色立体等色相面示意图

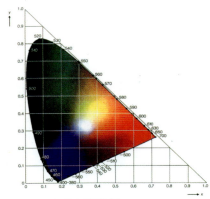

CIE、XYZ系色度坐标

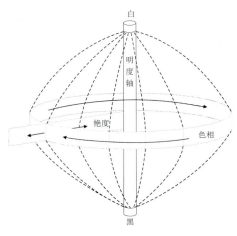

色立体骨架示意图

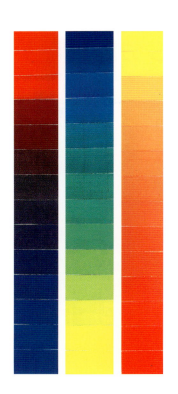

2.4.3 日本色研配色体系

该色相环因为注重等色相差的感觉,所以又称为等差色环。色相环为24色相,从红色1号至紫色24号。由于互补关系的色彩不在直径的两端,所以一般备有12色相的补色色环。中心以黑白为明度轴。上下以明度高低标号,中间为灰度阶,共为9级,形成一个立体的色体系。

2.5 色彩的混合

色彩混合是指将两种或两种以上色彩混合在一起得到新的色彩。主要有加色混合、减色混合和中性混合三种方式。

2.5.1 加色混合

加色混合即色光混合,是将不同的色光合成新色光的一种混合方式。

色光三原色为朱红、翠绿、蓝紫。

色光的三间色为黄光、品红光和蓝光。

色光混合的特点:混合的色光越多,色光的明度越高。所有色光混合在一起为白光。色光的颜色一般比较鲜艳,所以在电脑显示器上看到的色彩和印刷色有很大差别。

2.5.2 减色混合

减色混合即材料混合,主要是色料混合。

减色混合分类:色料混合和叠色混合。

色料混合三原色为:品红、柠檬黄和湖蓝。

色料混合特点:三原色可以混合成自然界中的一切色彩。混合的色彩越多,新色彩的明度和艳度越低。

叠色混合即把不同色相的透明物叠置在一起时获得新色彩。

叠色混合特点:重叠的次数增加,透明度、明度和艳度都会下降,产生的新色介于叠色之间。

2.5.3 中性混合

中性混合是色光混合的一种,但是又是色彩混合进入视觉后的混合。

中性混合的分类:旋转混合和空间混合。

旋转混合:将不同的色彩置于圆盘上,并使之快速旋转,就可以得到旋转混合的效果。产生这种效果的原因是前一种色彩在视网膜上的刺激还没有消失,后面一种色彩又开始落在视网膜上,导致视觉里发生色彩混合。

空间混合:就是将两种或两种以上的色点或色线并置,借助一定的空间距离,使之在人们视觉中混合而得到的效果。

空间混合的特点:明度和艳度降低减小,色彩显得丰富绚丽;色彩形状越小,排列越有序,越容易产生混合;各色彩的明度差异越小,越容易混合;观看距离越远,越容易混合。

作业安排: 1 色相调色(2课时)

作业目的: 直接让学生遭遇色彩,感受色彩。

作业步骤: ①在调色盒的两端放上三原色;②通过两种颜色分量的对比变化,形成色相过渡。

作业要求: 两个颜色之间过渡级差相等,调出12个以上过渡色。

作业安排：2 艳度调色（4课时）

作业目的：在调色中体会色彩的艳度变化，感受艳度概念。

作业步骤：①选择三原色之一的颜色；②选择一种低灰；③通过改变颜色中灰的量，形成艳度过渡；④同样的方法，再做出中灰和高灰情况下的过渡。

作业要求：过渡体现级差一致性，每张卡片8cm×8cm。

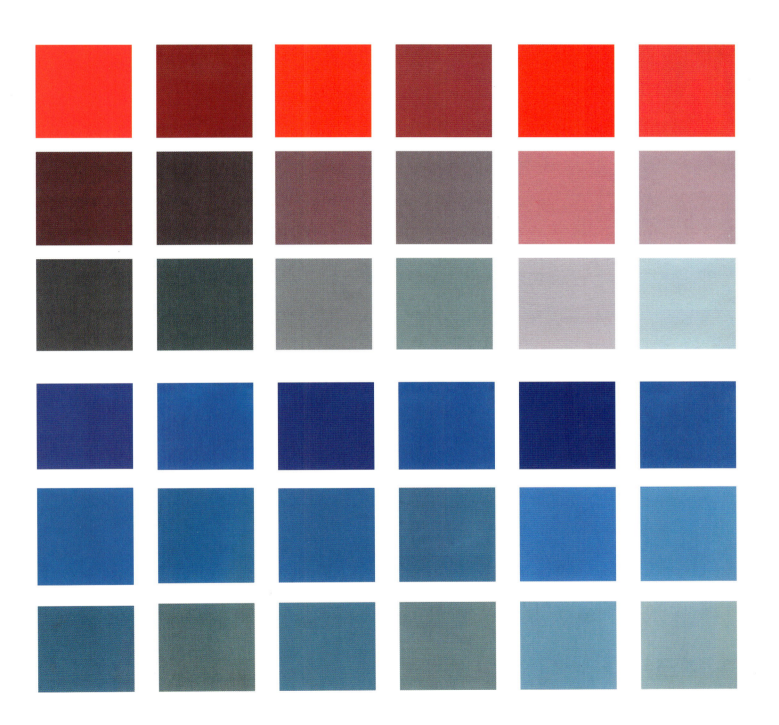

作业安排：3 明度调色（2课时）
作业目的：体验明度概念。
作业步骤：①在两端布置白色和黑色；②中间插入9个灰色。
作业要求：过渡自然。

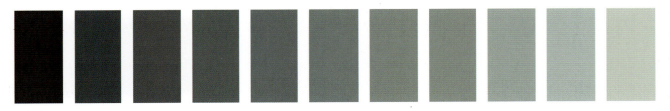

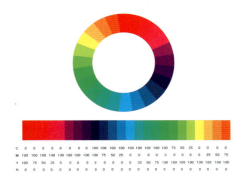

作业安排：4 电脑制作24色环（2课时）
作业目的：温习CORELDRAW，学会用数值来控制色彩。
作业步骤：①用电脑做出24个色相区块；②用填色的方法填色。
作业要求：必须用数值控制色彩的变化。

作业安排：5 用电脑做色谱（2课时）
作业目的：学会印刷色的电脑控制，体会色彩之间的数值过渡
作业步骤：①画出11×11个正方形矩阵；②在座标上标好数值，从0标到100，10个为一个单位；③在左上角放上C＝100、MYK值为0的色彩，在右下角放上M＝100、CYM为0的色彩；④根据座标轴上的数据，填入每个方块的颜色；⑤完成C→Y，C→K，M→Y，M→K，Y→K）的变化图
作业要求：大小A4，数据精确，注意整张图面的效果

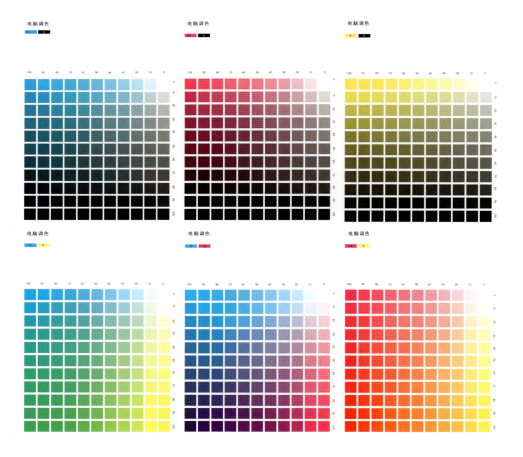

第3章 色彩心理

色彩心理当然是指人的心理，其实是一个整体的心理感受，包括视觉、感觉、知觉、味觉、嗅觉、触觉等等。

色彩运用的最终目的是表达和传递感情。色彩本身无所谓感情，这里所说的色彩感情只是发生在人与色彩之间的感应效果，由色彩客观属性刺激人的知觉而产生，分为两种：一是直接的心理效应，二是间接的心理效应。

色彩的直接性心理效应，来自色彩的物理刺激对人的生理发生的直接心理体验。心理学家对此曾经作过许多实验，如红色，让人感觉脉搏加快，血压有所升高，情绪兴奋冲动，思维活跃；蓝色，使脉搏减弱，情绪沉静、安详。

因物理性刺激而联想到的更强烈、更深层意义的效应，属色彩的间接性心理效应。如令人兴奋的饱和红色，由于与印象中的火、血、红旗等概念相关联，容易让人联想到战争、伤痛、革命等；而沉静的黑色则容易使人联想到死亡、悲哀、阴沉等。

3.1 色彩的情态

色彩总是会在不知不觉中左右我们的心理，人们对于色彩的情感认定，主要来源于视觉经验。以下是常见的色彩给予人们的情态特质。

红色：红色是前进色，强而有力的色彩。在光谱中光波最长，在视网膜上成像的位置最深。

红色使人联想到热血、激动、充满活力、性感、动感、刺激有煽动性，象征着热情、诚恳、吉祥、富贵、革命等。

黄色：光感最强的色彩，给人以阳光、热情、友好的印象，具有快乐、希望、智慧和轻快的个性。给人崇高、智慧、威严、仁慈和华贵的感觉，被称为是"最光明、最明亮的色彩"。

红色

黄色

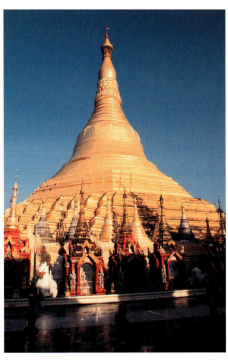

橙色

橙色：最鲜明的橙色应该是色彩中感觉最暖的色，也是一种激奋的色彩，具有轻快、欢欣、热烈、温馨、喜欢社交、喧闹的感觉。

使人联想到金秋时节和果实，象征着成熟、富贵、成就、辉煌；是易引起食欲的色彩，因为其具有扩张的心理感受，常用于现代的食品包装设计中。

绿色：介于冷暖色彩的中间，显得和睦、宁静、健康、安全；绿色是和平、生命的象征；淡绿象征着春天，代表勃勃生机；深绿象征着夏天，健壮；灰绿、土绿、橄榄绿便意味着秋冬。

绿色

蓝色

蓝色：它在视网膜上的成像最浅，属于后退色；让人联想到宇宙、海洋与天空，是博大的色彩，是最具凉爽，清新的色彩。

现代人把它作为科学探讨的领域，因此，蓝色就成为科技的色彩，象征着科技、浪漫、纯净、深沉、寒冷、严谨。

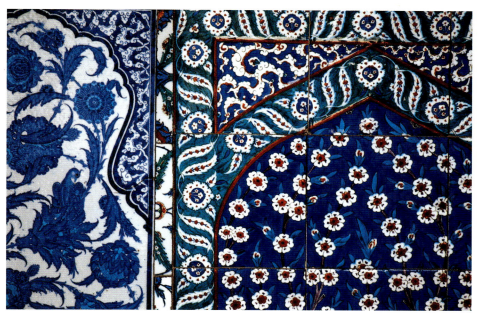

紫色：在光谱中光波最短，尤其是看不见的紫外线。因此，眼睛对紫色光的微妙变化的分辨力弱，容易引起疲劳。

深紫，消极、流动、不安、伤痛、疾病、不祥之感；

淡紫，高贵、华丽、经典、优越、幽雅之感。

紫色

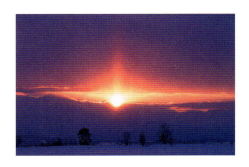

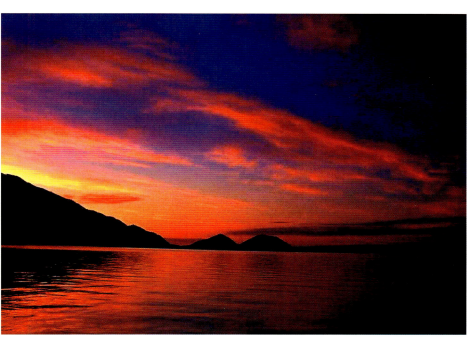

黑色

黑色：黑色也是无彩色之色，因此在生活中，只要物体反射能力差，都会呈现出黑色的面貌。

黑色给人以消极和积极两类感觉。

消极方面：黑色给人烦恼、忧伤、消极、阴森、恐怖、沉睡、悲痛甚至死亡等印象。

积极方面：黑色给人以沉着、有力、休息、安静、考验、高档、深沉、严肃、深思、坚持、准备、庄重与坚毅等印象。

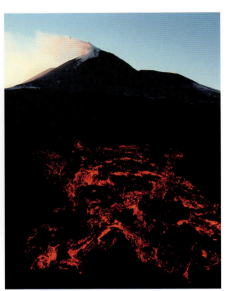

灰色

白色

白色：白色是全部可见光均匀混合而成的全色光，是光明的象征色。白色明亮、高雅、虚无、贞洁。白色在西方表示圣洁、坚贞与纯洁；在东方则作为披麻带孝的丧礼的颜色，表达对死亡的恐惧和悲哀。

金色：金色是富贵的颜色。给人的感觉是温暖、富裕、容光焕发和威严的。

3.2 色彩的心理错觉

冷暖感：色彩的冷暖感是由色彩的色相决定的。给人温暖的颜色如红、黄、黄绿等为暖色；给人寒冷的颜色如蓝、蓝绿等为冷色；而暗黄、中明黄绿等为中性色。

色彩的冷暖感与艳度有关系，同种色彩艳度高则有温暖感，艳度低有寒冷感；与物体表面的肌理有关，表面光亮的寒冷，表面粗糙的温暖；与色彩之间的对比有关，不同色彩对比，会引起冷暖的变化。

轻重感：色彩的轻重感是由色彩的明度决定的。明度低的色彩有轻感，明度高的色彩有重感。

强弱感：色彩的强弱感是由色彩的明度和艳度决定的。一般而言，高明度的色感弱，低明度的色感强；高艳度的色感强，低艳度的色感弱，中性没有色感；对比强的时候色感强，对比弱的时候色感弱。

软硬感：色彩的软硬感取决于色彩的明度和艳度。高明度的含灰色色彩具有软感；低明度艳色具有硬感；强对比的颜色有硬感，弱对比的颜色有软感。

热烈恬静感：色彩的热烈恬静感由色彩的色相、明度和艳度决定。色相中越接近红味的色相，越有热烈感，越接近蓝味的色相，越有恬静感。色彩的明度变高，热烈感增强；明度变低，恬静感增强。艳度方面，高艳度的有热烈感，低艳度的有恬静感。

所以，暖色系中明度和艳度最高的颜色热烈感最强，冷色系中明度和艳度最低的颜色恬静感最强。

明快忧郁感：色彩的明快和忧郁感决定于色彩的艳度和明度。艳度高的色有明快感，艳度低的色有忧郁感；明度高的色有明快感，明度低的色有忧郁感。所以，明亮而鲜艳的色最明快，灰暗而混浊的色最忧郁。

华美朴素感：色彩的华美和朴素感受到色彩的艳度和明度的影响，色相也会有微弱的影响。

艳度高、明度高的颜色有华美感，艳度低、明度低的颜色有朴素感。色相方面，红、红紫、绿依次有华美感，黄绿、黄、橙、蓝紫依次有朴素感，其余色相呈中性感。

作业安排：色彩情感表现（8课时）

作业目的：本单元在整个课程体系中占有非常重要的作用，是对色彩具象与抽象心理表现内容的学习，对以后开设的应用型设计课具有重大的色彩指导意义。

作业步骤：首先选取1组包含4个字的具有描绘功能的形容词或名词词组，如：酸、甜、苦、辣，或喜、怒、哀、乐，或春、夏、秋、冬等，然后再设计1张图形，以所选词组的意义分别作相应的4种色彩的心理表现。

作业要求：注重对色彩心理的凝练，加强训练学生从色彩的角度抽象地、感性地、意识性更强地表现设计意图和控制画面表情。本单元作业要求2套不同色彩心理的表现。

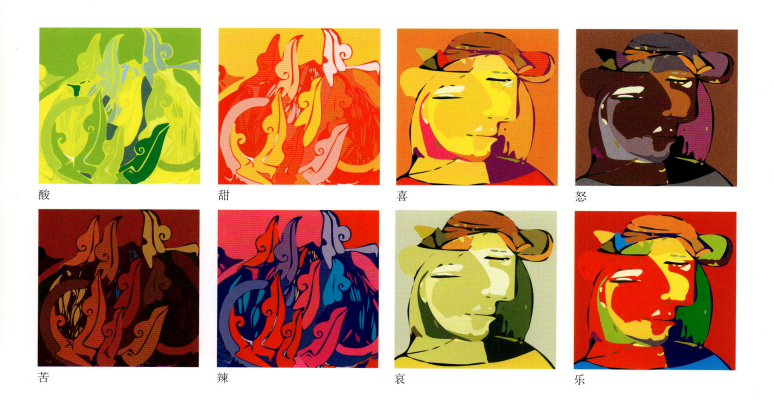

酸　　　　　　　甜　　　　　　　喜　　　　　　　怒

苦　　　　　　　辣　　　　　　　哀　　　　　　　乐

第4章 色彩对比

色彩对比是指两个或两个以上的色彩在一起,由于色相、明度、艳度等方面的不同,而发生的相互对比关系。

4.1 明度对比

由于色彩的明度差别而形成的色彩对比为明度对比。

根据孟塞尔的解剖学色立体明度色阶,将色彩分为9个明度色阶,再加上黑白一共是10个色阶。其中0到3度为低调色,4到6度为中调色,7到10度为高调色。颜色明度差在3度以内的为弱对比,明度差在3到5度的为中对比,5度以外的为强对比。

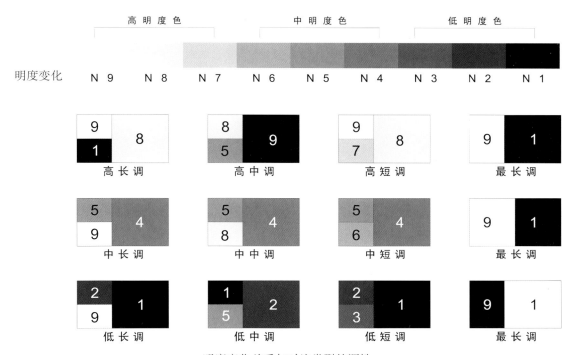

明度变化关系与对比类型的调性

在明度对比中,如果面积最大、作用也最大的色彩或色组是高调色,另外的色与之形成长调的对比,这种对比就称为高长调对比。根据这种分类方法,可以把明度对比分为10种。

高长调:对比主色调为高明度的,5度以外的对比,感觉积极的,刺激的,对比强烈,快速明了的。
高中调:对比主色调为高明度的,3至5度差的对比,明快的、响亮的、活泼的。
高短调:对比主色调为高明度的, 3度差以内的对比,优雅的、柔和的、女性化的、朦胧的。
中长调:对比主色调为中明度的, 5度以外的对比,有强力度的,男性化的。
中中调:对比主色调为中明度的,3至5度差的对比,含蓄的,丰富的,薄暮感的。
中短调:对比主色调为中明度的, 3度差以内的对比,模糊而平板的,朴素的。
低长调:对比主色调为低明度的,5度以外的对比,低沉的,具爆发性的,晦暗的。
低中调:对比主色调为低明度的, 3至5度差的对比,苦恼的,苦闷感的。
低短调:对比主色调为低明度的,3度差以内的对比,忧郁感的,死寂的,模糊不清的。
最长调:是以黑白两色构成的,明度对比最强的调性,含有醒目的、生硬的、明晰的、简单化等感觉。

一般来说,高调愉快、活泼、柔软、弱、辉煌、轻;低调朴素、丰富、迟钝、重、雄大有寂寞感。
同一块色彩在进行明度对比时还会有视错的现象,如:将同明度的灰色分别置于白底和黑底上,会感

觉黑底上的灰色较亮，而白底上的灰色明度较暗。诚如前面所讲，在色彩的三要素中，明度关系对画面所产生的突出影响，是协调形于色的重要手段。深入地研究与掌握它们之间的关系，会使作品更加生动、丰富。

明度差与配色的关系：

（1）明度差与色相差成反比：明度差愈小，色相差要愈大；反之，明度差愈大，色相差愈小。

（2）明度差与艳度差成反比：明度差愈小，艳度差要愈大；反之，明度差愈大，艳度差要愈小。

明度差与面积比成正比：明度差愈大，面积比要愈大；反之，明度差愈小，面积比愈小。

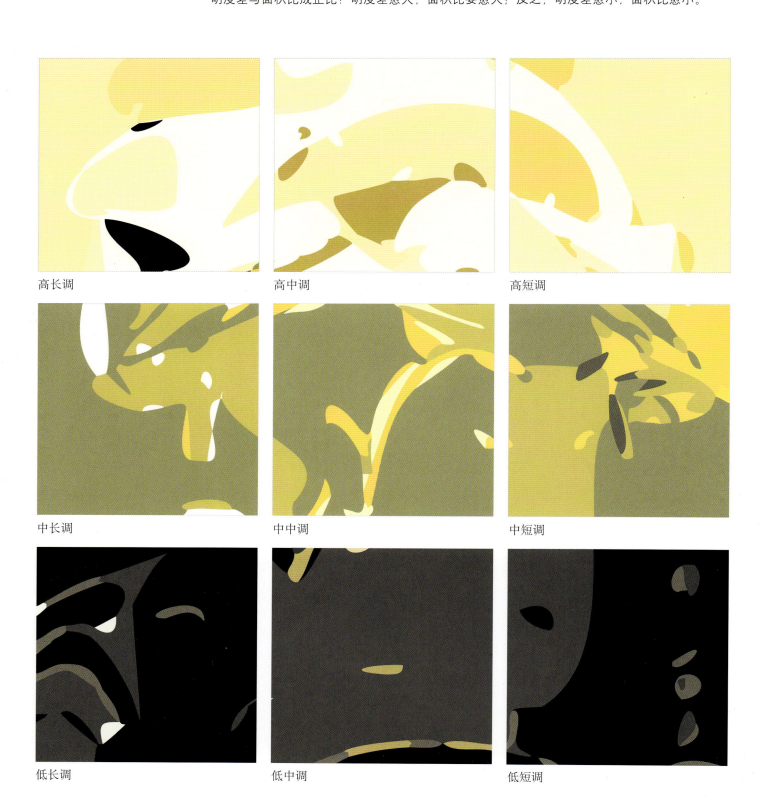

高长调　　　　　　　　　　　高中调　　　　　　　　　　　高短调

中长调　　　　　　　　　　　中中调　　　　　　　　　　　中短调

低长调　　　　　　　　　　　低中调　　　　　　　　　　　低短调

同色相明度对比

4.2 色相对比

不同的颜色由于色相的差别而形成的对比称为色相对比。色相对比的强弱程度，可以在色相环上清楚地分辨。根据对比的强弱情况，可以将色相对比分为四类。

同类色对比：在色相环上距离大于10度，小于30度的对比。这类对比的色相差别基本相同，是最弱的色相对比。对比柔和、协调，色调鲜明、统一，但容易显得单调无力。

邻近色对比：色相环上30度以上，小于90度的色彩对比，属于色彩的中对比，既有对比又有调和。

对比色对比：色相环上90度到120度的色彩对比，对比关系明快、饱满、华丽，但是色彩缺乏共性，容易视觉疲劳。

互补色对比：色相环上155度以上的色彩对比，是最强烈的对比，效果醒目、刺激、活跃，但是容易产生不和谐，有原始的感觉。

在色相环上，任何一个色相都可以自为主色，组成同类、近似、对比或互补色相对比。

4.3 艳度对比

由于色彩艳度之间的差别而形成的对比称为艳度对比。我们把零度色所在区内的颜色称为低艳度色，艳色所在区内的颜色称为高艳度色，其余的颜色称为中艳度色。这样，我们就可以把艳度对比分为四类：

高艳度对比：其中占主体的色和其他色相均属高艳度色；色彩饱和、鲜艳夺目，色彩效果肯定。具有强烈、华丽、鲜明、个性化的特点，但不易久视，否则造成视觉疲惫。

中艳度对比：占主体的色和其他色相都属低艳度色；整个调子含蓄、薄暮感，色彩朦胧，具有神秘感，或淡雅，或郁闷。

同时对比与连续对比

低艳度对比：占主体的色和其他色相均属中艳度色；色彩温和柔软、典雅含蓄，含有亲和力，具有调和、稳重、浑厚的视觉效果。

艳灰对比：同一画面中占主体的是最艳的高艳度色，其他色组由接近无彩色的低艳度色组成；灰色与艳色相互映衬，具生动、活泼的效果。

艳度对比既可以是单一色相不同艳度的对比，也可以是不同色相、不同艳度的对比，通常是指艳丽的颜色和含灰色的比较。

我们可以通过以下几种方式来降低色彩的艳度：

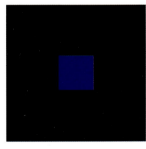

加白：纯色中加入白色可以提高明度，降低艳度，同时也会使色彩的色性发生转化，如曙红加白，色性变冷，湖蓝加白，色性变暖；

加黑：纯色中加入黑色既降低明度又降低艳度，使色彩变得沉着、冷静；

加灰：纯色加灰会使色彩的艳度降低，明度倾向加入的灰色，可以使颜色变得浑厚、含蓄。

4.4 同时对比与连续对比

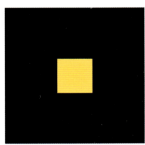

面积相同，明度高的色彩看起来较大

同时对比与连续对比是在视觉中发生的色彩现象，属于色彩的视觉。

同时对比：当两种颜色同时并置在一起的时候，双方都会把对方推向自己补色方向的现象。从普遍意义上来看，上述的明度对比、色相对比和艳度对比都是在同时对比的作用下的。如在色相上，两色越接近补色，对比效果越强烈，红绿并置，红的更红，绿的更绿；在明度上，明度高的会更高，

明度低的会更低，黑白并置，黑的更黑，白的更白；越接近交界线，彼此影响越强烈，并引起色彩渗漏现象，如一个灰色，靠近橙色就会带蓝味，靠近蓝色就会带上褐味。

连续对比：连续对比是在不同的时间条件下，或者说是在时间的运动过程中，不同的刺激之间的对比。例如我们长时间注视红色的物体，迅速转向周边物体的时候，会发现周边物体发绿。

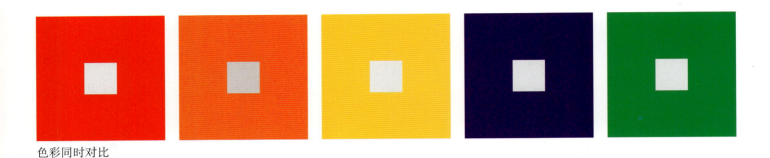
色彩同时对比

连续对比的现象不仅表现在色相和色性上，也表现在明度上，如当眼睛先注视白纸再注视黑纸，会发现黑纸更黑；反之，先注视黑纸再注视白纸，会发现白纸更白。科学家们通过大量的实验也证实了连续对比是普遍存在的视觉现象。

关于连续对比与同时对比，伊顿在《色彩艺术》中指出："这种现象说明了人类的眼睛只有在互补关系建立时，才会满足或处于平衡。""视觉残像的现象和同时性的效果，两者都表明了一个值得注意的生理上的事实，即视力需要有相应的补色来对任何特定的色彩进行平衡，如果这种补色没有出现，视力还会自动地产生这种补色。"伊顿提出的"补色平衡理论"揭示了一条色彩构成的基本规律，对色彩艺术实践具有十分重要的指导意义。

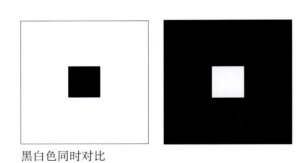
黑白色同时对比

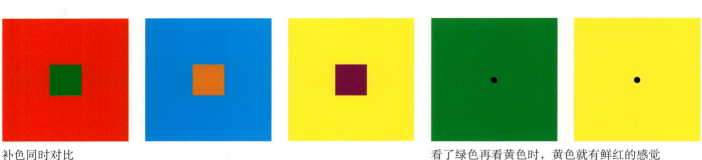
补色同时对比　　　　　　　　　　　　　　　　　　看了绿色再看黄色时，黄色就有鲜红的感觉

作业安排：1 明度对比（4课时）
作业目的：感受色彩的明度对比方式及其表达效果
作业步骤：选择一张图片或自己的作业，使用无彩系颜色，完成明度对比中的四种
作业要求：图形选择单纯一些，对比的调性明确。

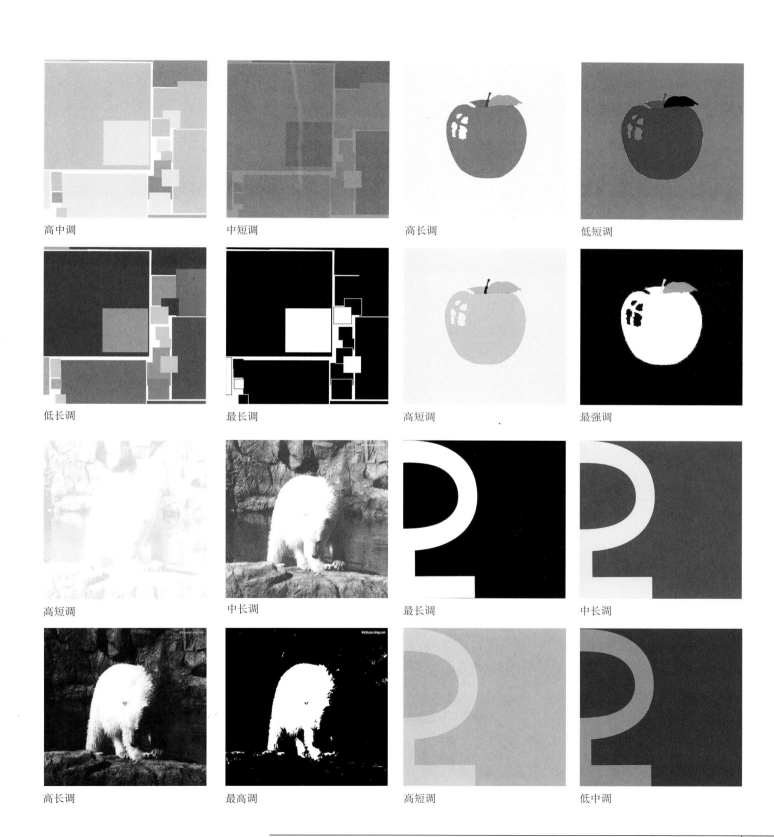

第4章 色彩对比

作业安排：2 艳度对比（4课时）

作业目的：进一步了解艳度的概念，通过高艳、中艳、低艳和艳灰四种艳度对比，体会它们不同的表达效果。

作业步骤：选择一张图片或自己的作业，利用photoshop进行填色和调色。

作业要求：4张作业合理安排在A4的纸上。

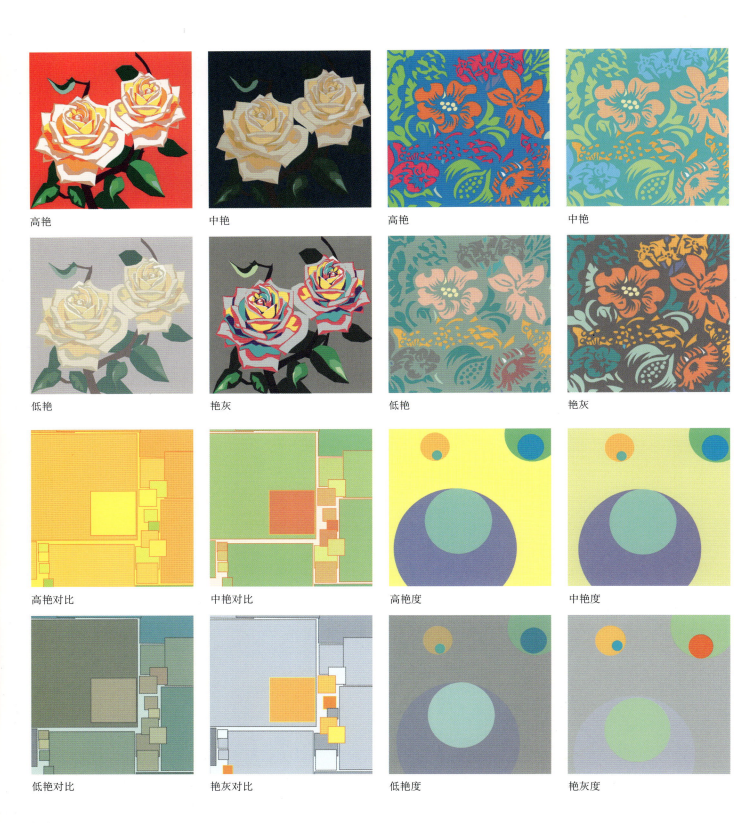

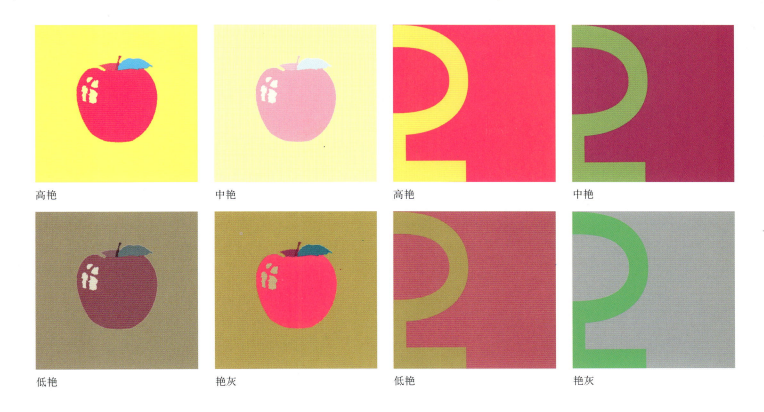

| 高艳 | 中艳 | 高艳 | 中艳 |
| 低艳 | 艳灰 | 低艳 | 艳灰 |

作业安排：3 色相环颜色对比关系（2课时）

作业目的：进一步了解色相环的颜色和色相概念。

作业步骤：通过coredraw软件制作一个12色相环和一个24色相环，标出印刷中C、M、Y三色的同类色、邻近色、对比色和互补色。

作业要求：每个色相环合理安排在一张A4纸上，注意排版。

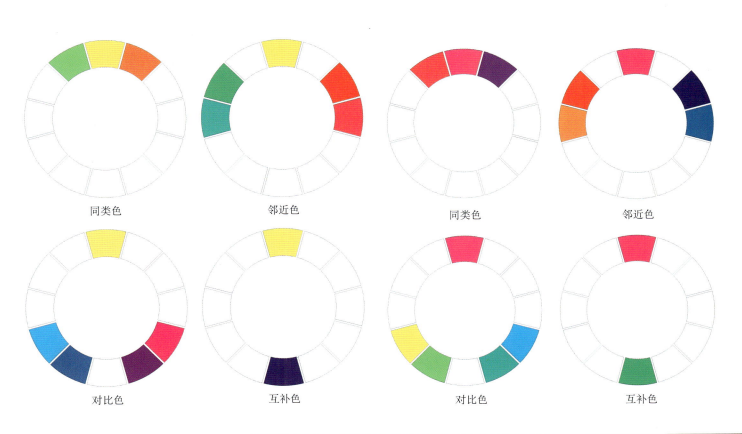

| 同类色 | 邻近色 | 同类色 | 邻近色 |
| 对比色 | 互补色 | 对比色 | 互补色 |

第4章 色彩对比

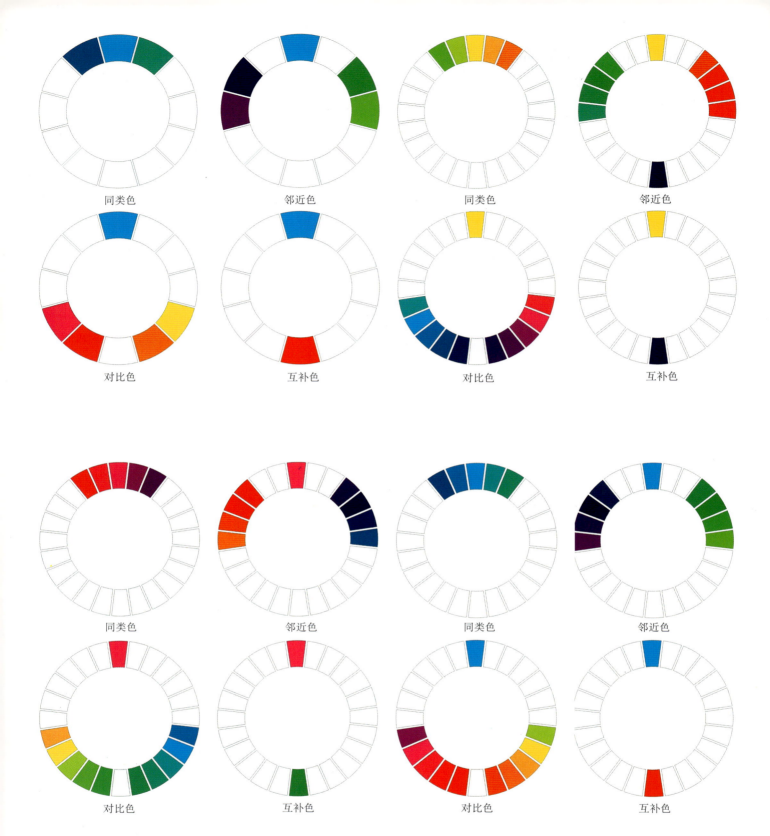

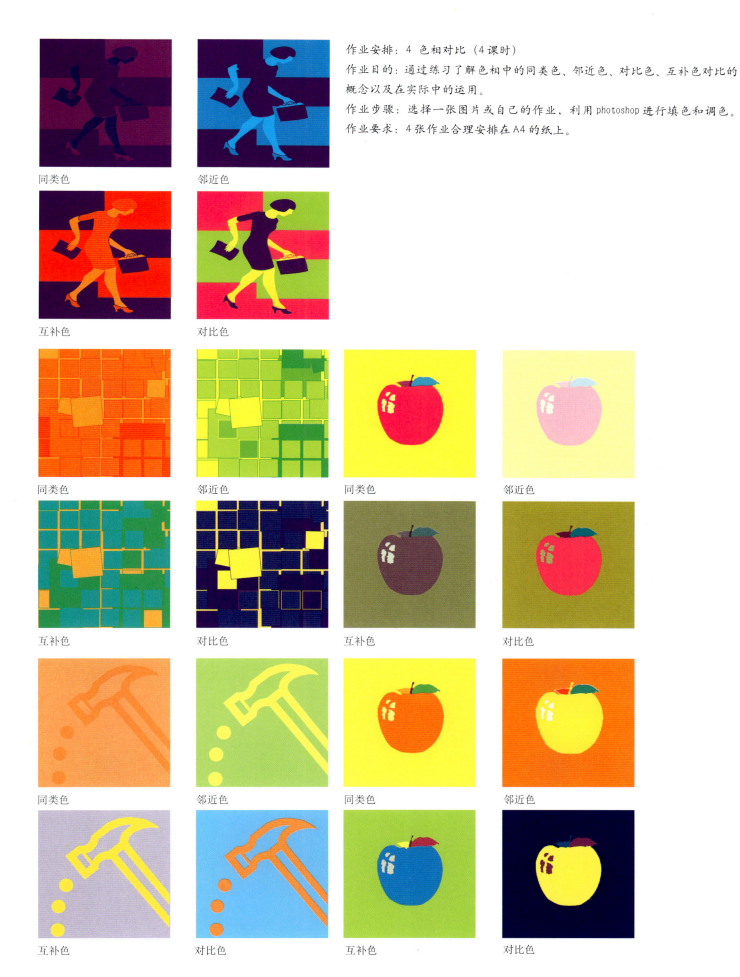

作业安排:4色相对比(4课时)
作业目的:通过练习了解色相中的同类色、邻近色、对比色、互补色对比的概念以及在实际中的运用。
作业步骤:选择一张图片或自己的作业,利用photoshop进行填色和调色。
作业要求:4张作业合理安排在A4的纸上。

第5章 色彩调和

"调和"一词源于希腊语，本意是"组织"或"结合"，是希腊时期主要的美的形式原理。一些学派从哲学角度把调和视为宇宙形式秩序与完整性的数的关系，这就是色彩调和的语源。在中国古汉语中"调和"与"和谐"是一个含义，即和睦、融洽、平和、和谐、协调。

可以从狭义与广义两个方面来认识调和，狭义调和是指两种或两种以上的一组有差别、不协调的色彩为达成一个共同的表现目的，经过设计、组合、安排，使画面产生秩序、统一与和谐的现象；广义的调和是指色彩"多样性的统一"，即只要组织在一起的色彩具有整体感，色彩关系就是调和的，艺术里的"调和"就如同音乐一般，将各元素混合起来，使人产生愉悦的感受。变化与统一是色彩调和的要点。

"对比"与"调和"是色彩构成中重要的核心理论，也是评判作品优劣的标尺。"对比"较注重客观地探讨色彩呈现的现象，色彩存在的客观状态；"调和"则从主观感受的角度来研究客观色彩现象对主观感受的作用，重在研究如何通过构成的方式来获得良好的效果。

色彩的配色调和必须符合某种"秩序"，当配色符合这种秩序时即是调和的，可以产生愉悦和美感的色彩效果，反之，则使人不愉快，没有美感。

色彩调和的"秩序"要考虑三个方面的关系：1. 色彩的主从关系；2. 色彩所需的空间位置；3. 统一与变化的比重，即考虑统一与变化的要素各占多少分量的问题。

色彩调和的基本原理大体可分为两个方面：类似调和与对比调和。第一种是在统一中求变化，称为类似调和，常富有抒情的意味，具有柔和、圆润的效果；第二种是在变化中求统一，称为对比调和，则富有说理的意念，具有强烈、明快的感觉。

5.1 类似调和

类似调和又可以分为同一调和和近似调和。

同一调和是指在色彩之间由于差别大而显得很不协调的时候，可以增加各色的同一种因素，使得强烈对比的各色趋于缓和。

同一调和包括：同色相调和、同明度调和、同艳度调和。

同色相调和：指孟塞尔色立体、奥斯特瓦尔德色立体同一色相页上各色的调和，以某种色相色彩加白、加灰、加黑之后所形成的纯色、清色、暗色、浊色等色来进行配色，由于色相相同，只有明度和艳度上的差别，所以各色的搭配简洁、爽快、单纯，调和效果强烈，配色时需注意明度、艳度的变化，增加色彩间的差异，以避免单调。

同明度调和：指在孟塞尔色立体同一水平面上各色的调和，由于明度相同，只有色相和艳度的差别，所以除色相、艳度过分接近而模糊或互补色相之间艳度过高而不调和外，其他的搭配都能取得含蓄、高雅、丰富的调和效果。

同艳度调和：指在孟塞尔色立体、奥斯特瓦尔德色立体上的调和。分为：1. 同色相、同艳度的调和；2. 不同色相、同艳度的调和；3. 只表现明度差；4. 既表现明度差又表现色相差。除色相差、明度差过小，艳度过高，互补色相过分刺激外，均能取得视觉效果优美的调和效果。

5.2 近似调和

近似调和是指在色相、艳度和明度三个要素中，保持其中某一种或两种近似的前提下，变化其他要素的调和方法，近似调和比同一调和有更多的变化因素，如：

近似色相调和（主要变化明度、艳度）；

近似明度调和（主要变化色相、艳度）；

近似艳度调和（主要变化明度、色相）；

以明度为主

以色相为主

以纯度为主

近似明度、色相调和（主要变化艳度）；
近似色相、艳度调和（主要变化明度）；
近似明度、艳度调和（主要变化色相）。

5.3 对比调和

对比调和是强调色彩之间的变化和对比而产生的调和效果。这种色彩组合，是要通过组合的秩序而达到变化统一的效果。

主要对比调和方法有：

秩序调和构成：在对比强烈的色彩中，置入级差递增或递减的形式，使各色按照一定的秩序规律变化，形成调和效果。

面积调和构成：对比色之间的面积关系比较悬殊，相互之间的对比就很显得和谐。

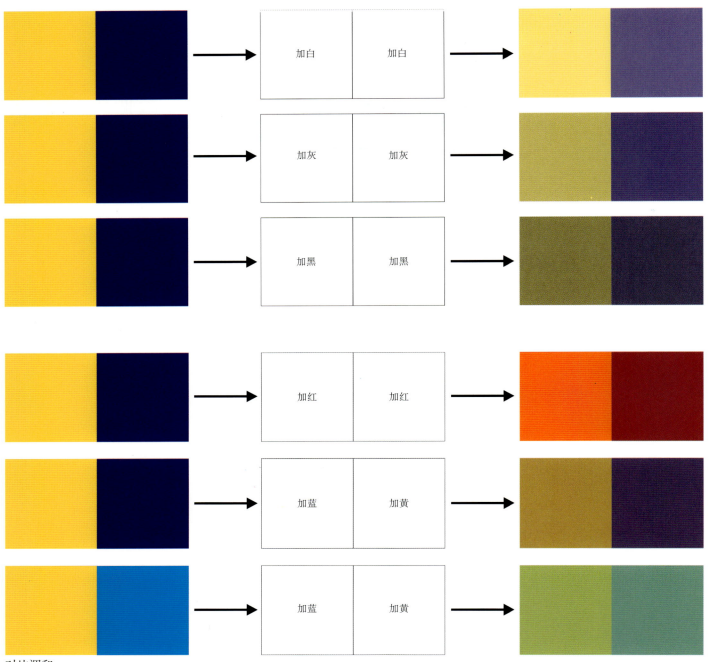

对比调和

隔离调和构成：在色彩对比强烈的情况下，可以通过黑、白、金、银等线加以勾勒，使之相互隔离以达到调和效果。

混色法：在对比各色中混入同一色，使各色具有和谐感，如混入同等分量的黑、白、灰各色；或混入与两个对比都可以协调的色彩，如在红绿对比色中，间以与红绿都能调和的黄色，红绿的对比强度就会减弱，而趋向调和；或混入同一复色，即含灰的色彩，那么对比各色就会向混入的复色靠拢，色相、明度、艳度、冷暖都趋向接近，对比的刺激因素因而减弱或消失，其最终效果与混入的色量成正比。

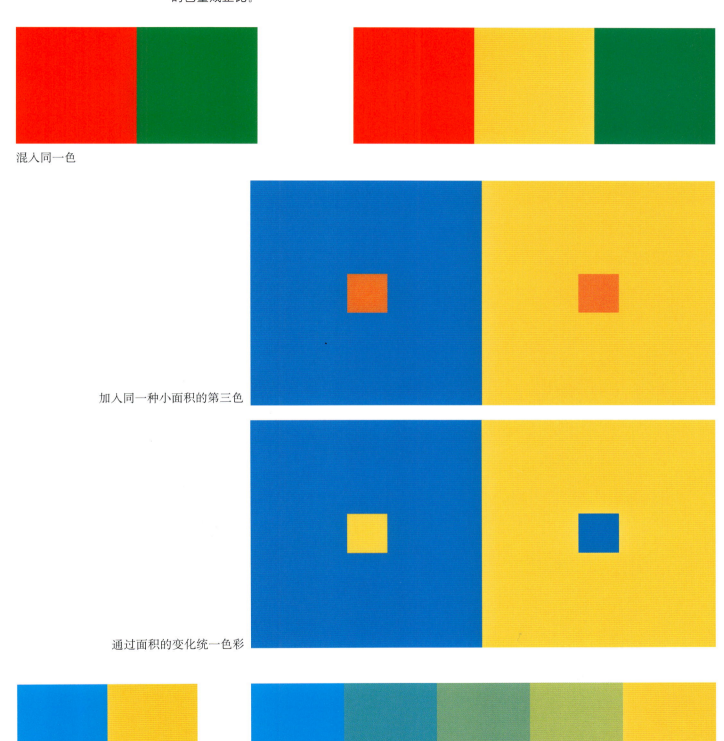

混入同一色

加入同一种小面积的第三色

通过面积的变化统一色彩

相应的色彩等差

作业安排：1 色面积（8课时）

作业目的：理解色面积的改变可以有不同表达效果，学会用色彩面积进行色彩调和。

作业步骤：① 准备好前面刷颜色获得的60个左右色彩。
② 用两种色卡切割之后进行色彩重构，不仅考虑色彩的搭配问题，还要注意色彩面积、色彩空间等问题。
③ 用三种颜色色卡进行练习。
④ 用多种颜色色块进行练习。

作业要求：此作业的步骤与平面构成中面积的重构练习相仿，但是加入了色彩的概念，使得作业的难度增加。不仅考虑面积、空间关系，还要考虑色彩关系。

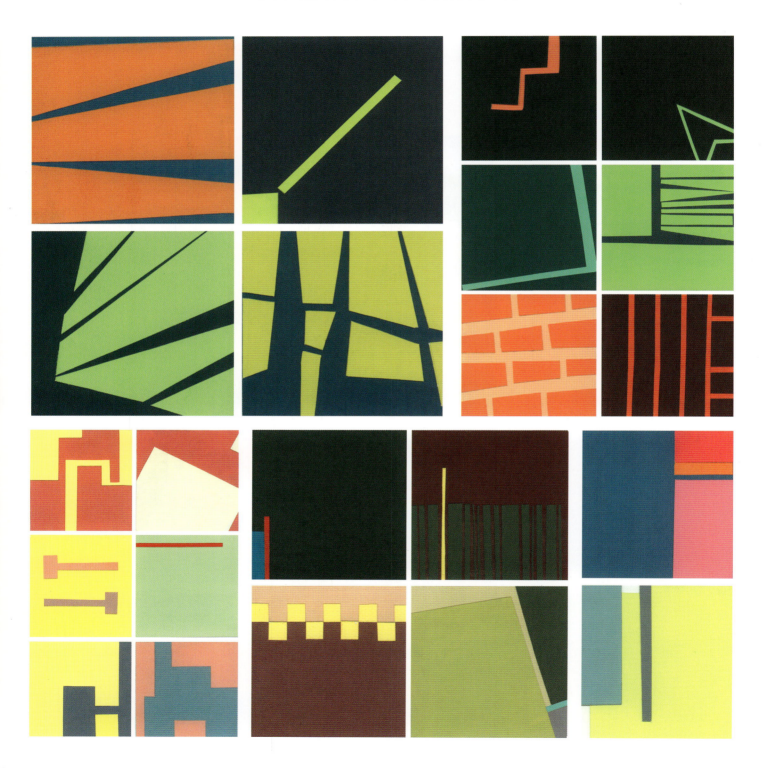

作业安排: 2 色彩调性（8课时）

作业目的: 了解色面积的对比调和效果，学会通过面积表达不调的效果。

作业步骤: ① 选择一张图片，可以是绘画、风景，也可以是作品。
② 从图片中选取色谱。
③ 用选取的色谱进行色彩面积构成。

作业要求: 选取的图片必须调性明确，完成6～9张作业，合理安排在A4的纸面上。

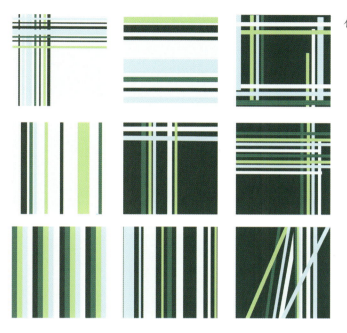

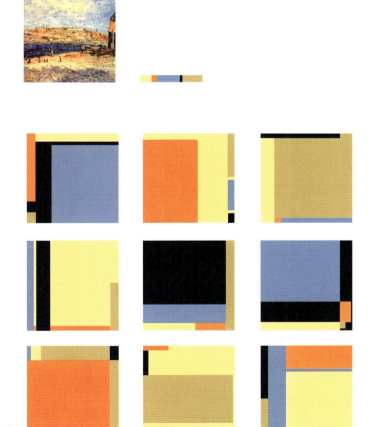

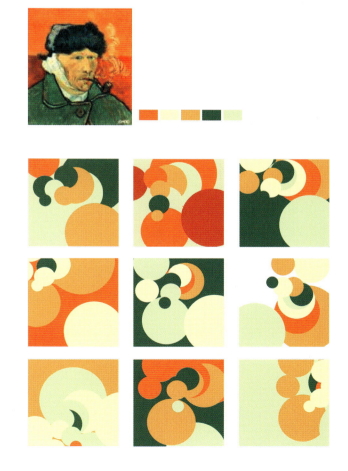

第5章 色彩调和

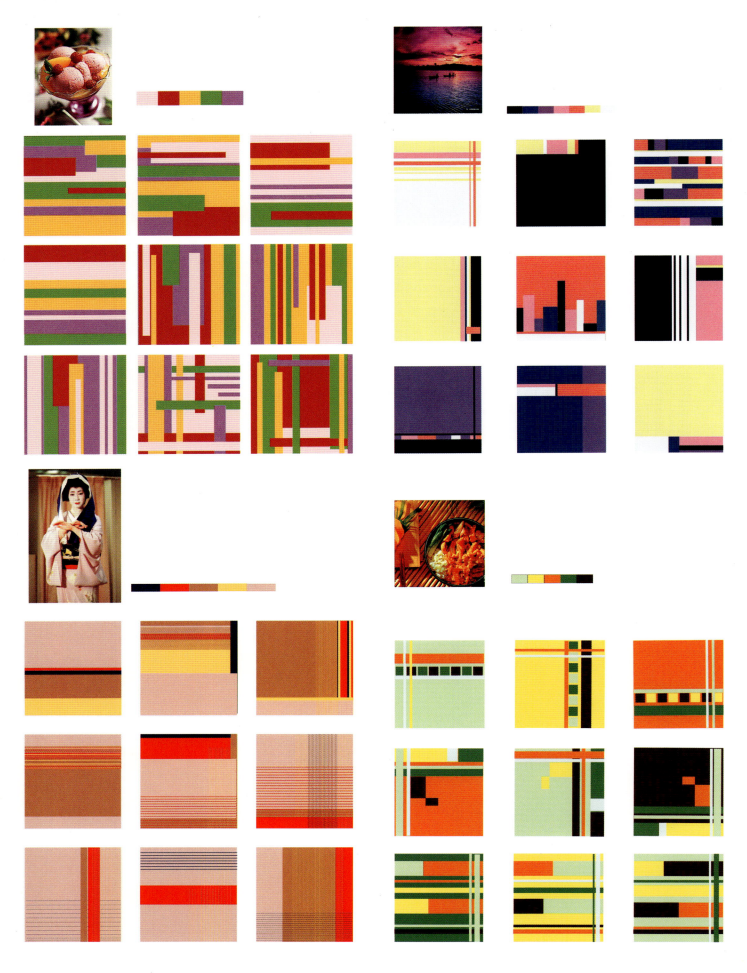

第6章 色彩整合

6.1 排版

实际的排版设计是一种形式语言探求活动,要求排版的出发点是要和内容紧密地结合在一起。所有的技巧都旨在清晰、鲜明地传达内容要素,用精彩的排版方式达到最佳的效果。但是我们设计基础的排版设计没有刻意地要求具体的排版内容,而是想通过排版过程中的调性的把握、色彩的处理,让学生体会到色彩构成的实际运用。

排版的过程中,要注重形式美的法则,在统一中求变化,在变化中求统一。缺乏对比的排版往往缺少视觉冲击力,变化可以通过色块和文字等元素的大小、形状、方向等的变化达到;但是又要注意整个排版的统一性问题,所有的元素要从整体的、全局的角度去考虑,增强整体的感染力。

6.2 文本整合

文本整合是综合能力的运用。学习色彩构成的最终目的是在实际设计中运用,只有好的色彩对于一个好作品来说是远远不够的,所以我们要求学生能够有机地把前面所学的平面构成、色彩构成等知识点连接起来。在运用中不仅要有形式法则的合理运用,还要有良好的感觉,作者个性的张扬和思想的表达也是综合能力的一个方面。

作业安排:1 排版(8课时)
作业目的:学会很好地确定作品主题、组织素材、安排色彩调性、调整画面节奏。
作业步骤:①根据确定的主题,从报纸、杂志上选取图片、文字、色块。
②在A4大小的纸上,对选择的元素进行排版。
作业要求:两个A4的对页。作业的色彩调性必须明确,全面考虑元素的形状、大小、色彩、空间等因素,两个对页之间的关系也要仔细推敲。

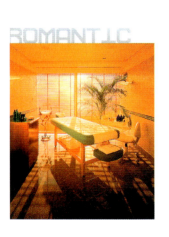

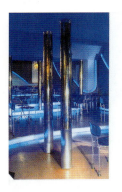

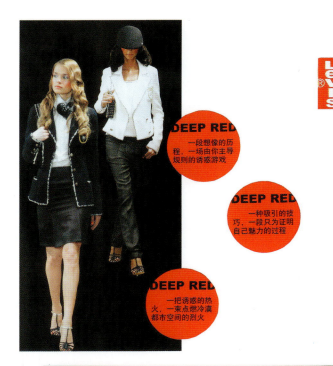

EVA HERZIGOVA

VISION卷，Numéro的权威 Alain Ayache

Olivier: 作为私营媒体集团的权威，您可以同我们说说人生经历与际遇吗?
Alain Ayache: 我生于阿尔及利亚，从巴黎自学为主。《佛有无额贴的维纶说》13岁时，我返回法国中学球国际运动员，14岁进入新社，16岁听和《记者生涯，于1971年创建了大众化周刊"La Meilleur"》《杂志》等杂志，现也拥成所经营的另个不同的媒体，杂志、周刊中如名媒播广泛的，它给予读者全部的信息。

Olivier: 您为什么创办《Numéro》这本杂志?
Alain Ayache: 我觉得在"大众化"的局面集团那样可以做出奢华的品牌杂志，这是我个人的心愿出发已任。

Olivier:《Numéro》的 行量是多少?
Alain Ayache: 女士版本的《Numéro》销量为7万份，男人版本是双月刊，销量为5万份，事实上，发行量的并不一样，所售量的杂志的标准，一本杂志的品质可以是其是来是的。

Olivier: 时尚业界的人士如何看待《Numéro》?
Alain Ayache: 一本有影响的杂志可以挖掘其在深刻种差异性。

Olivier: 您认为《Numéro》最大的特点是什么?
Alain Ayache: 《Numéro》是奢华的时尚品牌，高品位，为选择审的高尚生活，内饰陈设整子和舒适的家居装修的体验，宁馨有道长情，窗口，餐馆，家庭生活的的自意生活，生涯旅行。

Olivier:《Numéro》的 格与栏目有什么与众不同之处?
Alain Ayache: 我们是精英，必要像中国这本杂志那样，我感受前卫，当然有观点，设计，艺术，摄影，旅游以及其他方式为权做的设计成本的音乐的方向（像中国的印尼事实，迎流、 水平版本局部列，艾拉吕吕特整面，多于主板的现代视听，可格是更感染性的Ayache）。

ABOUT FUTURE

DEEP RED
一段想像的历程，一场由你主导规则的诱惑游戏

DEEP RED
一种吸引的技巧，一段只为证明自己魅力的过程

DEEP RED
一把诱惑的热火，一束点燃冷漠都市空间的烈火

一场由你主导规则的诱惑游戏，就此开始……

HUGO DEEP RED你有你的诱惑规则

Beauty of Self Expression

N new look 05
执行 金雪花 贾文幸 代 版式设计 耿良天

融入奢华社交圈
加入游艇俱乐部

是时候拓展上层社会的社交圈子了
就从拿到一个游艇俱乐部会员资格开始吧

早春，空气中到处弥漫着大海的新鲜味道，在温度升高的那一天，告诉自己要玩点新花样。和冬天守在壁炉旁边，就着火光看小说的慵懒日子不同，春天的新乐园在户外，豪华游艇上正红红酒绿，觥筹交错。原本像海市蜃楼一样高高在上的奢华享受，去体验一下，如何？新的一年，是时候拓展上层社会的社交圈子了，就从拿到一个游艇俱乐部会员资格开始吧！

怎样装扮才能走进这个贵族化俱乐部不显庸俗和寒酸，CHANEL高贵而不招摇的抽绳软呢夹克，灵感刚刚就，灵感来源于水手制服的白色夹克，干练妥帖而不失逸脱。惹人注目的新解特色是只要上绣有经典山茶花图案和XC logo的装刺，黑色全羊腿长裤以及CHANEL经典的黑色凉鞋是绝妙的搭配。而小巧的黑色装晚宴手袋仿佛随时准备给阶中板上层开浪漫奇遇。搭配如船艇穿着CHANEL早春的水手系列，满溢上层社会的青睐竟简单得出人意料，打开奢华社交圈，完美的第一步总是如此简单就可以做到。

WHAT'S NEW

WHAT'S NEW 248

072

234
今夜星光灿烂

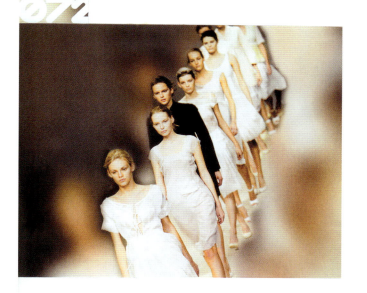

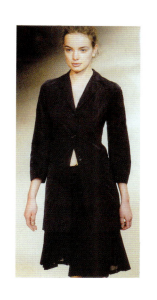

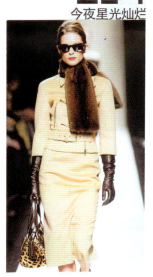

GRAND STORY OF JIL SANDER

HUBBLE XAVIER GIERN- MR VISION
OPEN NIGHT
128

第6章 色彩整合

16城市
力推"西北风情"自驾车旅游节

银川市牵头联合呼和浩特、延安、敦煌等宁夏、内蒙古、陕西、甘肃的16个城市成立的"西北风情"联合会,9日在京举行"西北风情"首届自驾车旅游节暨"塞上明珠·神奇银川"旅游推介会,推介会得到了北京市界的关注。

此次联合推介以"一生梦境,西北风情"为主题,推出

坐太阳能观光车游拉萨

青藏线豪华旅游专列

随着青藏铁路建设的加快,青藏旅游黄金线的开发成为外资争抢的对象。中国铁道部副部长孙永福日前对香港《文汇报》透露,铁道部拟引进外资共同开发青藏线豪华旅游专列,外资或外资股份体的持股比例最高可达49%。他还透露,已有香港公司正就此与铁道部接触。据悉,青藏铁路有望在明年底试运行,这将比2007年7月1日开通的目标提前实现。

作为负责青藏铁路建设的主管部长,孙永福表示,青藏线旅游事业的发展前景非常好。目前铁道部正准备和国家旅游局以及青海、西藏等地方旅游部门联合开发这条具高原特色的精品旅游线,而豪华旅游专列正是这条线路的卖点之一。

The Alithea Mime Theatre

继承传统不是一个剧团存在的理由,向"百老汇"致敬也不是,但"阿里西亚"却似乎想以此安身立命。

时耐可将下来,将运动的抒情化作休止的旁观,有的演员,放下天衣内,仅以下肢后身,地的被褥有如柏楂森所谓"矛盾概念",僵化与律动、紧张与松弛、对立之物冲突于一身,一收一放之间,恰是自然节奏。有话表演,有跳人水之中,四处走着,还扛《等待戈多》之"幸运儿"的孤位。但还"幸运儿"却是一双,波浪般老到,紧持者紧抗后而立,有的演员,簇带身上举空,往复摆荡,铃如钟之比喻,背菇钟鸣亦似发乎体内,有的演员,三人一组,钻入巨大的黑衣,依次竖立,仅置一首,赫然如偶像……

《牡丹》的肢体语言,超乎日常,却又节制于高难技技之举,有些动作,人人都能做到,尽可于再些动作上一笔,减去一笔或换上一笔,常常只是在常规的动作句中,添上一笔,减去一笔或换上一笔,梦幻之激情与浪漫由此落居不在。

作业安排：2 综合练习（20课时）

作业目的：课程的总结，学生全局性的能力演练。

作业步骤：①主题确定。

②确定色彩的调性，图片文字选好。

③对每一页的排版进行推敲，注意全局性的效果。

作业要求：一本以书或物展示的文本，页数控制在15页左右。不仅要有娴熟的对形、色、质能力的把控，还要有一点思想性，反映作者的个性。

郭徽（指导老师：张建中）

郭徽（指导老师：张建中）

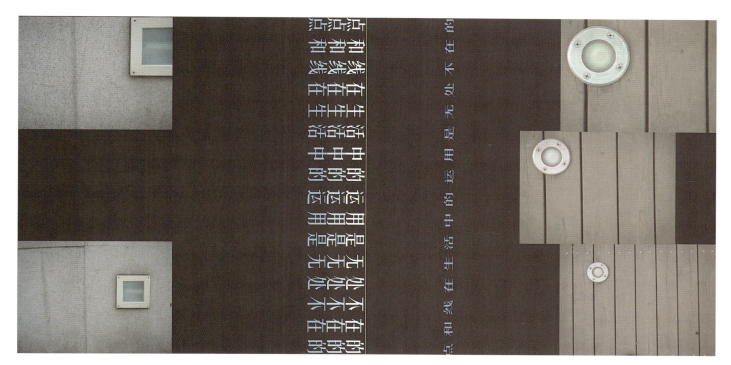

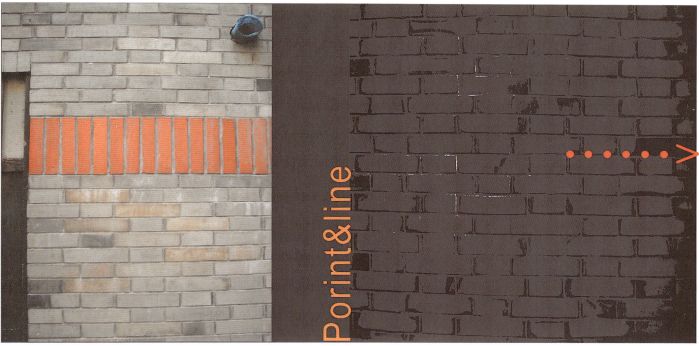

郭徽（指导老师：张建中）

第6章 色彩整合

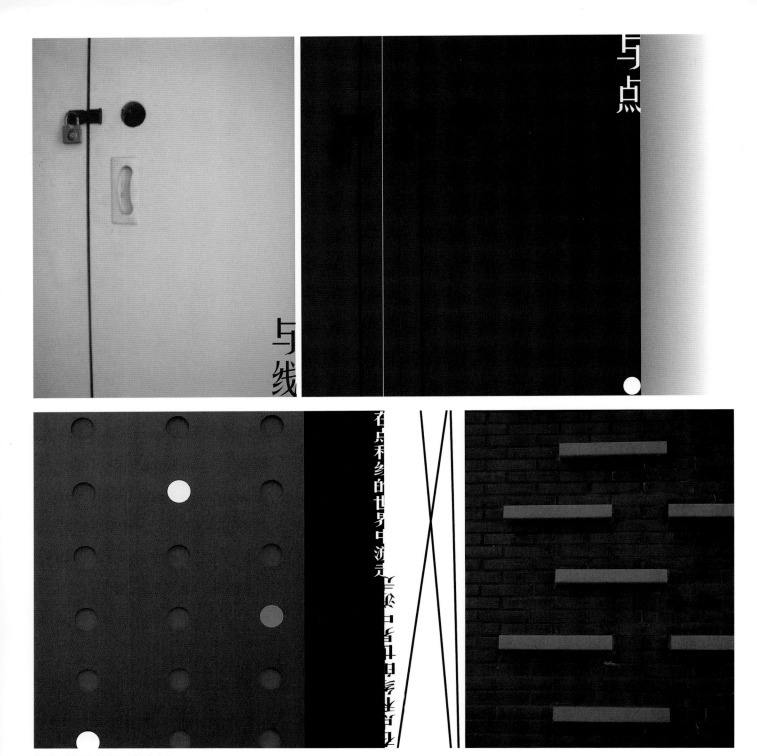

郭徽（指导老师：张建中）

点 和 线 的 完 美 结 合------

后记

就等于一个精彩的世界……想它也许是一个图案或是一个标志。现在我会告诉你点+线真实，美的纯粹……如过以前你问我点+线是什么，我会原来我们就生活在一个点，线，面造就的世界，它，美的以前看不到的东西，是点，线，面向我透露的它的秘密。一份美感。一堵墙，一扇窗，一扇门……我从其中看到了而在学习了点，线，面的构成后，眼前看到的东西都增加了在我的脑海中舞动……以前对于眼睛看到的事物熟视无睹模糊的认识到后来的理解运用。点，线，面的形态自始至终在忙碌中六周时间不知不觉很快过去了，我们从对"二维"

2006.1.12
郭徽

郭徽（指导老师：张建中）

众所周知，点动成线，线动成面，面动成体……

一切都是由点组成的

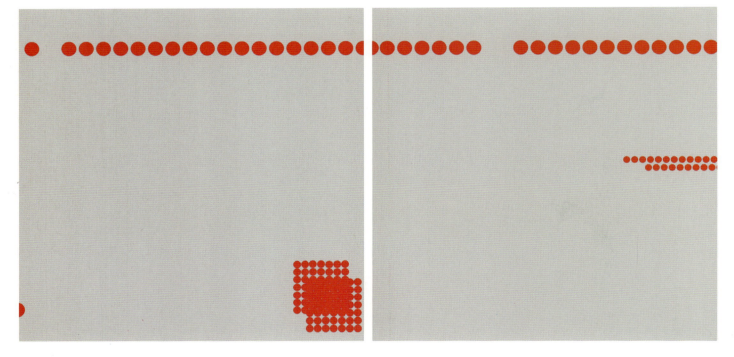

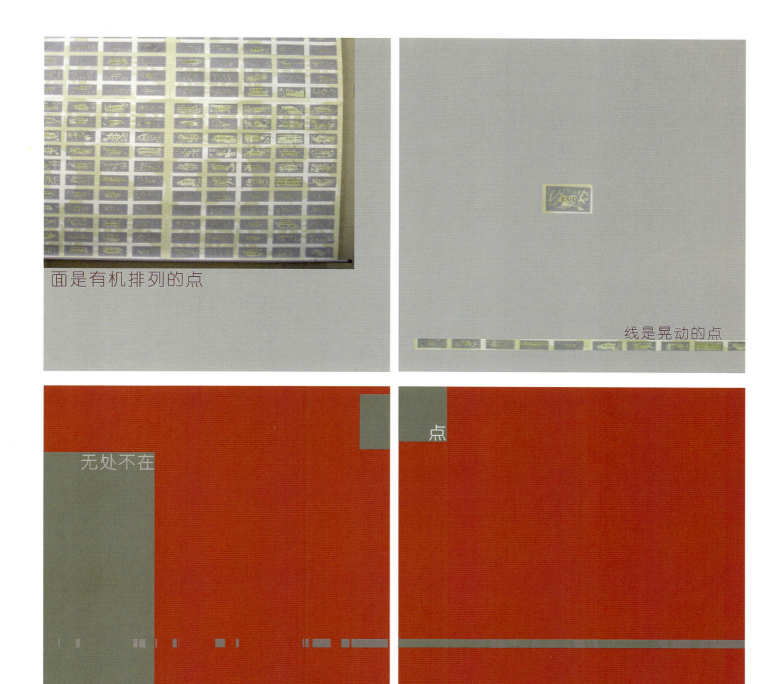

第6章 色彩整合

头饰

退漆的木头板凳

灯罩

庞遵云（指导老师：张建中）

庞遵云（指导老师：张建中）

庞遵云(指导老师:张建中)

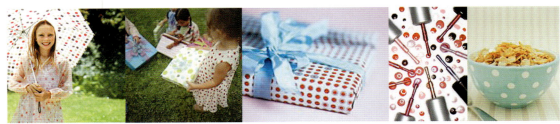

생활속의 '점'
生活里面的'点'

庞遵云
（指导老师：张建中）

zhenghemu

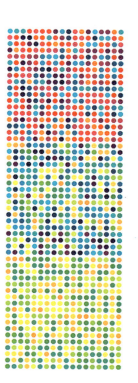

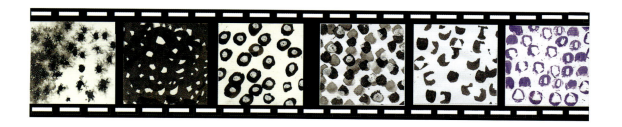

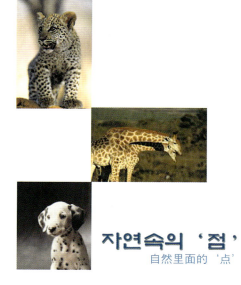

자연속의 '점'
自然里面的'点'

第6章 色彩整合

.점...점..점...점.

占．占．．．．．占．．．．．．占．．．．．占．．．．．

이게바로 점이다
This 就是点．

点!

점

'점'이란 뭘까?

这是二维设计基础课的"工具与轨迹"的一张作业——点 线 面 的故事便从这儿开始……点与面往往不是绝对的,有时可以相转换,正如一个面状的路标在一面广阔的墙壁上就成了一个点

从**寻找**点 线 面开始……

周珍(指导老师:张建中)

由线组成的面

这是去联庄途中经过的之江度假村内所寻得的点 线 面

每次去联庄买美术用品的时候总是行走于沿着学校外墙的马路，这就是马路的人行道上的"线"与"面"

随地可见的"点 线 面"

周珍（指导老师：张建中）

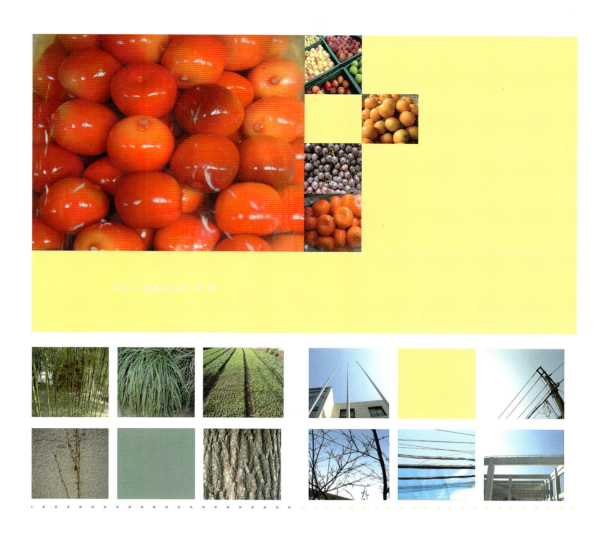

大自然与人们的日常生活是密切联系的，但往往因为对它太过习惯，于是我们忽视了它所具有的独特的魅力
——存在着另一种味道的 点 线 面

当我们用另一种眼光去观察我们周围的事物时，就会发现其实在我们的生活中充满了有意思的可发掘的
这是需要我们用心去发现的。
——抬头可见的

后记

饱受酸甜苦辣的四个星期的二维课程终于走向了尾声，于此我长长地舒了口气——终于可以不用熬夜了！

脸上的黑眼圈在这一个月的奋斗中不断地加深，这很好地证明了体育老师打趣的一句话"你们学设计的学生整天对着电脑做作业，都快成了黄脸婆了"。记得有一次，因为做作业到凌晨4点多，次日为了赶上10点的课，脸都没来得及洗便直径奔向教室……的确，这段时间过的很辛苦，但却更加充实，富有乐趣，成功的喜悦并没有被劳累所掩盖。忙碌中我们会因为完成一件小小的任务而欣喜万分！

在此我要感谢指导我们的张老师，给了我们认真的教导和严格的要求，我们才能为二维课程划上了一个圆满的句号。感谢所有……，我才能够不断提高自己的作业质量，……

经过几个星期的学习，我们对二维……它，也来不及去修改文本的不足与缺陷……中及具意义和乐趣的回忆录。

周珍（指导老师：张建中）

第7章 色彩设计欣赏

7.1 服饰、染织中的色彩设计

用色彩来装饰自身是人类最冲动、最原始的本能。无论古代还是现在,色彩在服饰审美中都有着举足轻重的作用。服饰,即服装及配饰,它包括各类内、外衣及首饰、手套、巾、帽、鞋、袜、包等。由于色彩具有变化无穷的特性,不同色相经过组合又可以生成更多的颜色,其变化的结果对人的感官刺激能产生无限丰富的情感变化,如热烈、愉快、沉静、肃穆等。人们把这些由不同的色彩所带来的各种感受加以分类、归纳和总结,得出一系列具有普遍认同性的含义,并运用在服饰的设计中。

众所周知,色彩、款式、材质是构成服饰的三大要素,其中色彩是最重要的元素,具有以下四种特性:实用性、表现性、季节性、流行性。

实用性:服饰色彩的实用性具有两个方面的功能,一是可以满足实际使用的需要,二是满足心理感受的需要。如迷彩色有隐蔽、保护的作用,不同色彩的职业装具有分类和秩序化的作用,白色、粉色用于医务服具有纯净感,艳丽的色彩能满足喜庆、欢愉和热烈环境的需要。

表现性:色彩本身对服装具有装饰作用,优美图案与和谐色彩的有机结合,能在同样结构的服装中,赋予各自不同的装饰效果。既可以用丰富多彩的色彩为表现语言来展现各种不同的民族风情和文化特征,如汉唐风情、南美风情、印度风情等等,还可以关注于前卫性的艺术思潮,挖掘色彩表现的探索性与实验性,热衷于情绪化、意念化的纯艺术表现。

季节性:季节的变化会使人在心理、生理上同时发生较大的变化,影响到人们对四季中服饰色彩的要求。应该根据每一季节的流行色和市场需要合理设计运用服装流行色,把人为的习俗和自然色彩有机地结合起来。日本设计研究人员根据一年四季不同月份作出了形象的四季色彩坐标,具体可分为:三月、四月为甜美、优美;七月、八月为活泼、开放;六月为风雅;二月为清雅;一月为优雅;五月为新鲜;九月、十月为古雅、风雅;十一月、十二月为优雅、高雅。

流行性:服装色彩的流行性敏锐地反映出各个时代具有普遍意义的文化趋向和审美取向,是服饰在每一个流行时段中审美价值和经济价值的重要标准之一。人们在周而复始的流行色中给色彩注入全新的文化内涵和审美内涵,服饰色彩的流行性在很大程度上主宰着服饰的设计方向。

人通常有的喜新厌旧的心理,导致了色彩周而复始地在流行。流行色不仅仅是单纯的色彩,而是由审美态度、心理学、美学、社会学来共同决定的。在共同的地域及人文背景下有共同的审美态度,其中还包括生活环境(天空、土地、植物、建筑)、文化背景、心理认知以及不同阶层人群的因素的影响。流行色并不是特指某一种颜色,而是社会审美的心理反映,它较多地反映在服饰的色彩设计上。

服饰流行色可采集的素材非常广泛,可借鉴于民族文化遗产,从原始古典的、传统的、民间的、少数民族的艺术中寻求灵感;可从美丽丰富的大自然中,从异国他乡的风土人情、各类文化艺术和艺术流派中猎取素材。这些宝贵的人类文化遗产赋予服装色彩丰富的文化内涵。服装色彩的采集是一个不断激活创造灵感的过程,筛选出具有美感重要价值的色彩素材,是服装色彩设计的第一步。色彩采集来源多种多样,例如:原始的自然色采集,像四季色、植物色、动物色、土石色等包含丰富的美的韵律。

对于色彩的认识和理解,不同的国家、民族、地域,由于文化特征的不同而有所差别。服饰的色彩反映的是文化传统与时尚风貌,因此,在服饰设计中,各种文化意义都能通过色彩得以明确地表现。

对于流行色的研究,国际和国内都有专门的机构,国际流行色的预测是由总部设在法国巴黎的"国际流行色协会"完成。国际流行色协会各成员国专家每年召开两次会议,讨论未来18个月的春夏或秋冬流行色定案。协会从各成员国提案中讨论、表决、选定一致公认的三组色彩为这一季的流行色,分别为男装、女装和休闲装。

国际流行色协会发布的流行色定案是凭专家的直觉判断来选择的,西欧国家的一些专家是直觉预测的主要代表,特别是法国和德国专家,他们一直是国际流行色界的先驱,他们对西欧的市场和艺术

服饰、染织中的色彩设计

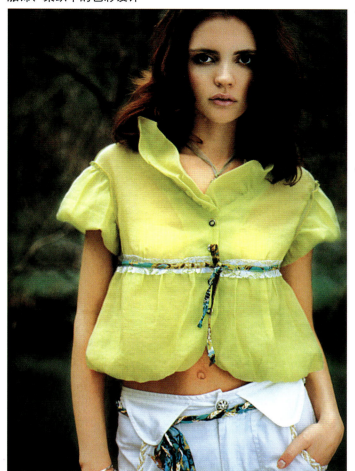
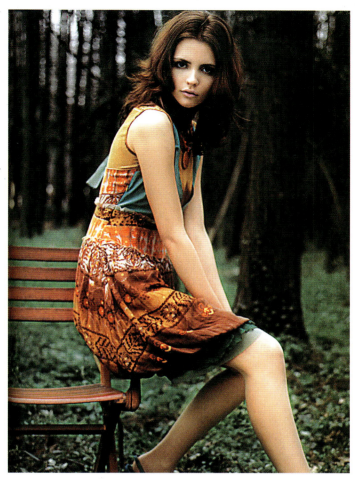
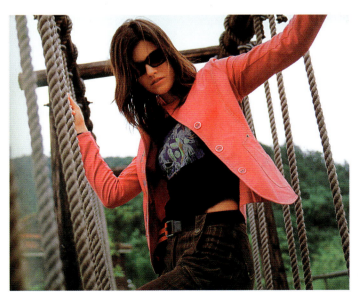
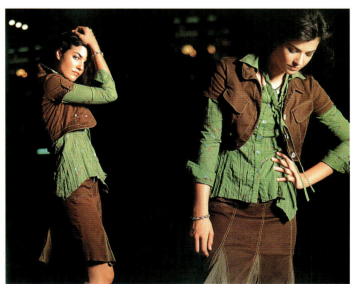

第7章 色彩设计欣赏 55

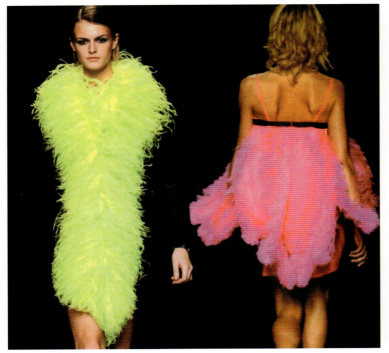
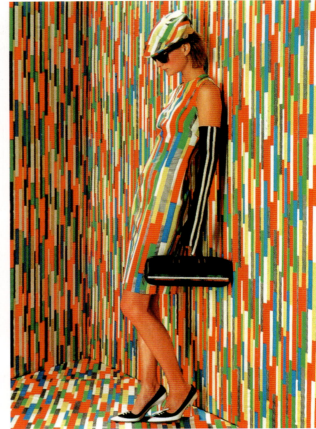

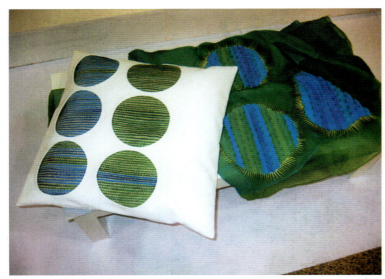
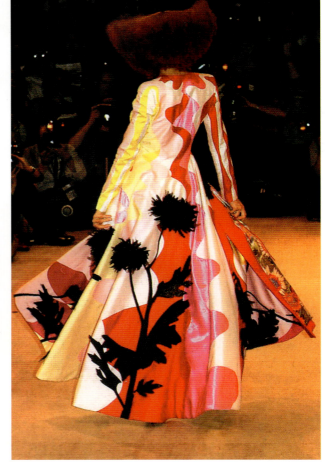

有着丰富的感受，以个人的才华、经验与创造力就能设计出代表国际潮流的色彩构图，他们的直觉和灵感非常容易得到其他代表和世界的认同。

中国的流行色是由中国流行色协会制定，通过观察国内外流行色的发展状况，取得大量的市场资料，然后对资料作分析和筛选而制定，在色彩定制中还加入了社会、文化、经济等因素。

因此，中国的流行色相比国际流行色更理性一些，而国际流行色则有个性，略带艺术气息。

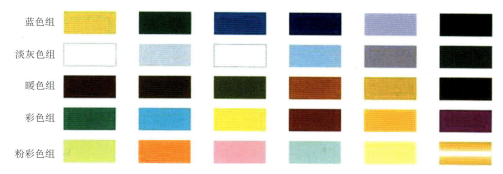

07春夏流行色

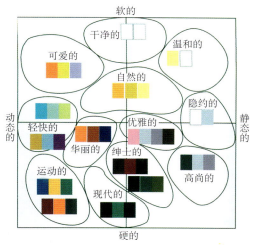

根据颜色的心理感觉而搭配的视觉效果分布图

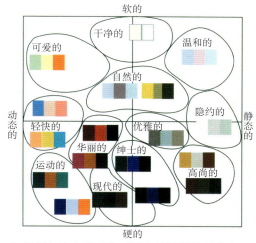

根据颜色的心理感觉而搭配的视觉效果分布图

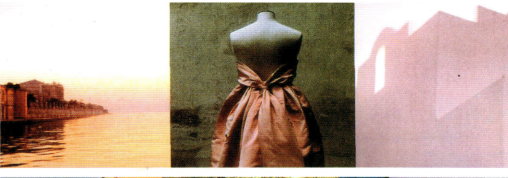

白色蝴蝶结
我们想要逃离是非纷扰，去寻找寂静的处所，从那冰霜覆盖的玻璃中窥见生活的画面。

第7章 色彩设计欣赏

血统

生与死、血与土、生命与地球,两个世界的互相碰触和融合。尘世间仿佛有天堂的幻影。

流行色研究

写意

悸动的,热情洋溢的生命释放。挥洒着热情、令人狂喜,一种给人满足、充实和愉悦的展示。

混杂

把那些原本相左的观念混合在一起产生一个独一无二的创新过程。

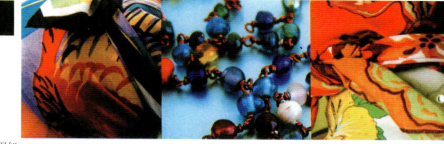

老照片
它有着深厚的历史，只有那些例如早期的银板照相法才能捕捉到它，并通过那些镀银的铜盘、布料、纸张和黑色清漆来展现。

日光
就像柠檬水的气泡让人迷幻，像水仙花一样令人欢欣鼓舞。它是通向内心世界的一条小路，闭上眼睛来感受她的温暖吧。

起源
用一种简单、虔诚而真实的语言向我们讲述了不同的民族和地域，它让我们看到那些用泥土和稻草捏成的生命和物质是那么短暂和脆弱。

冲突
这些充满活力、令人受刺激的颜色以统一的或多种形式传统的束缚，对那些已经制定的标准不可盲目崇拜。在一种充满节奏感的环境中享受生活！

第7章　色彩设计欣赏

7.2 建筑、环境艺术中的色彩设计

色彩也是环境中重要的视觉元素，它和形、光等视觉元素一起传达建筑环境的信息及语言。

19世纪以前的建筑师们就把色彩当成建筑的一个必要的因素，完整地表现于各种建筑物上，古希腊人就曾用色彩来加强大理石神庙的视觉效果。著名的新巴比伦神庙共有7层，底层用黑色，象征木星；二层月橙色，象征土星；三层用红色，象征火星；四层用黄色，象征太阳；五层用绿色，象征金星；六层用蓝色，象征水星；七层用白色，象征月亮。

城市中建筑色彩的优劣，关系到一个城市的形象质量，它不仅可以增强居民的自信心，同时，还可以成为重要的旅游资源，反映城市的历史文脉和整体风貌，是城市特色与品位的重要标志，是城市魅力的重要构成，也是城市性格的一种符号。

"让我看看你的城市，我就能说出这个城市的居民在文化上追求的是什么。"美国建筑师伊利尔·沙里宁这样说。同样，让我们看看建筑的色彩，我们也可以知道这座城市拥有过什么，正在追求着什么。

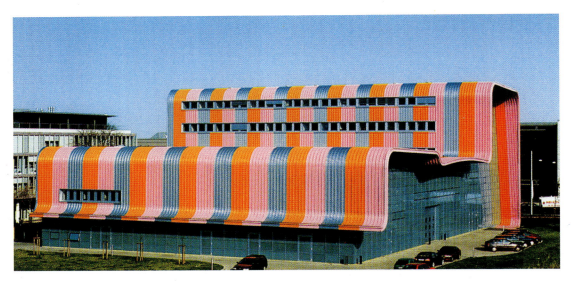

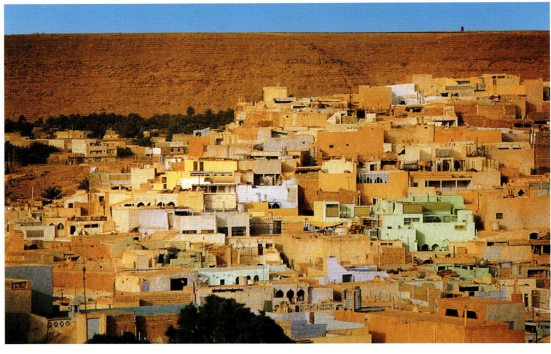

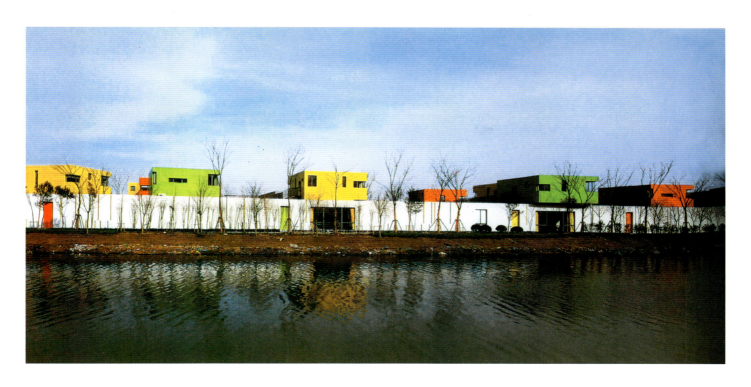

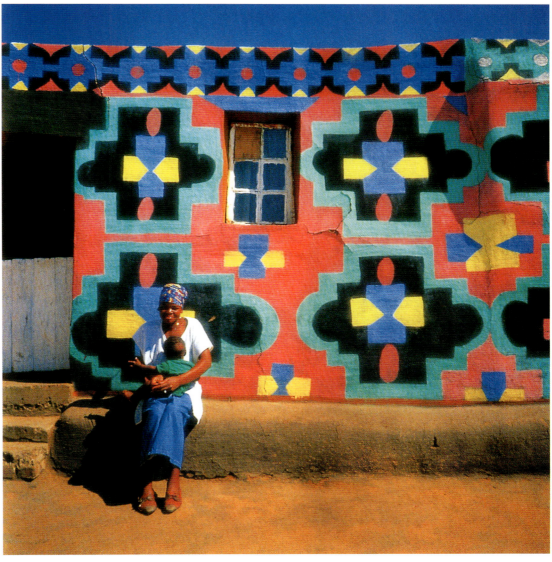

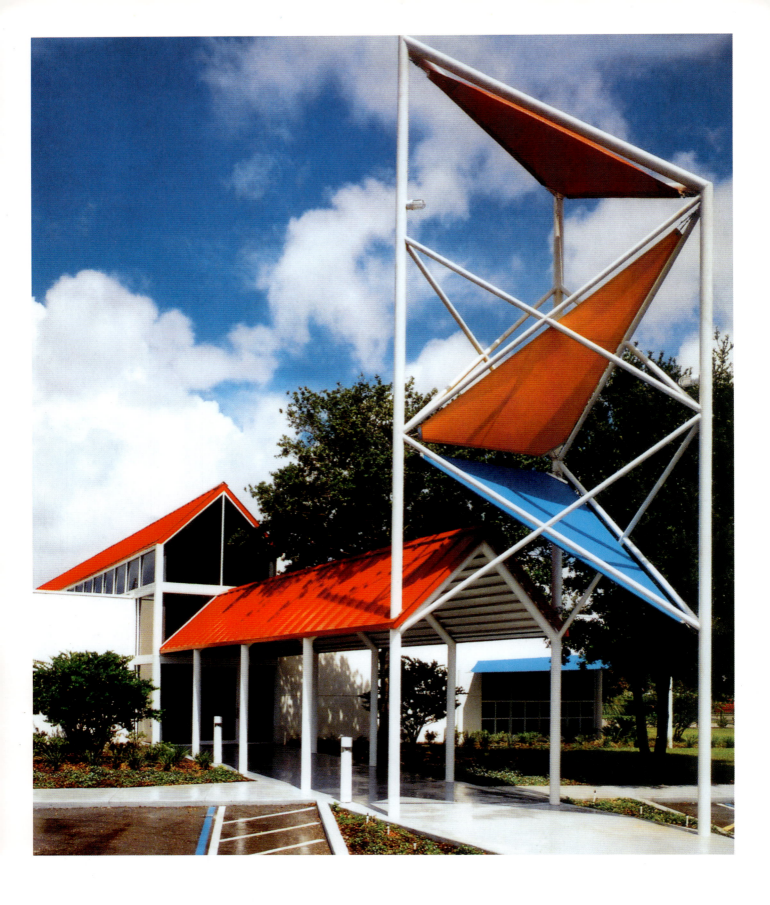

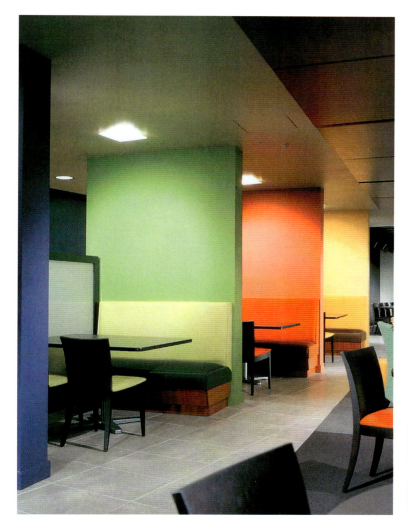

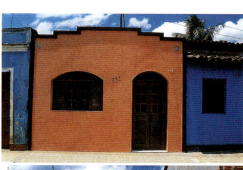
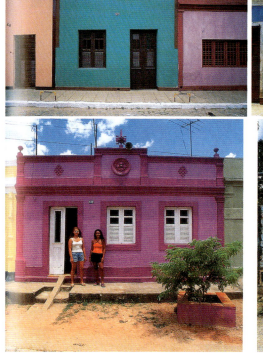
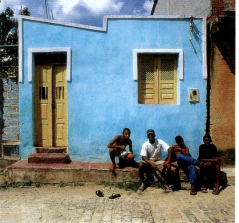

第7章 色彩设计欣赏 63

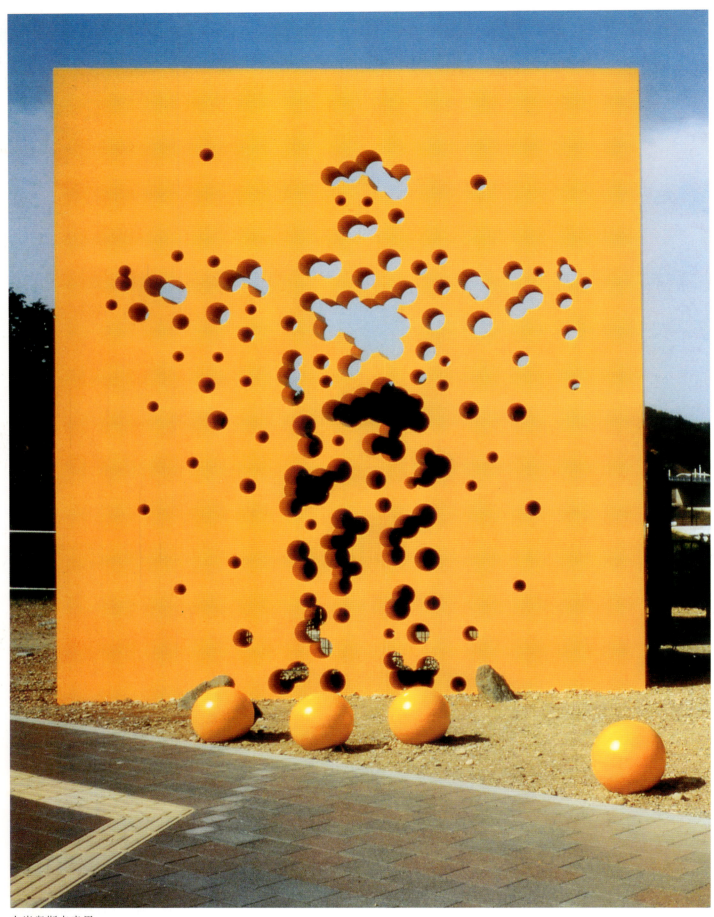

大岩奥斯卡幸男

展示色彩环境

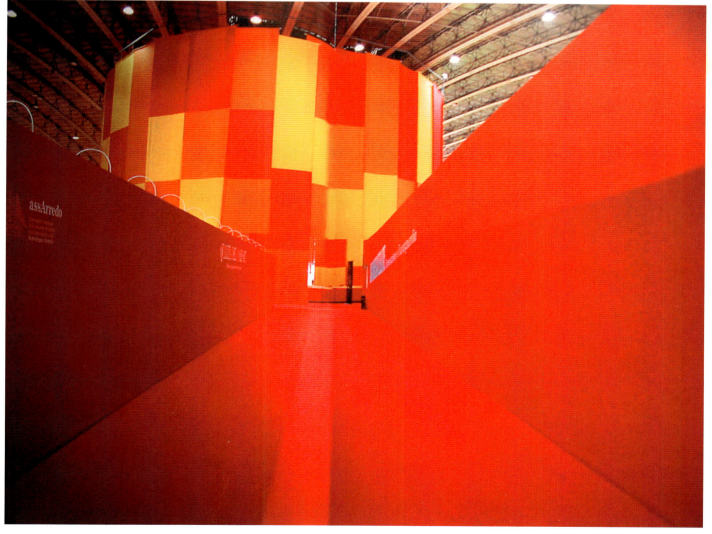

第7章 色彩设计欣赏 65

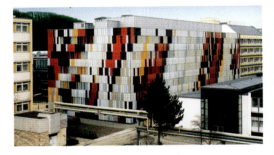
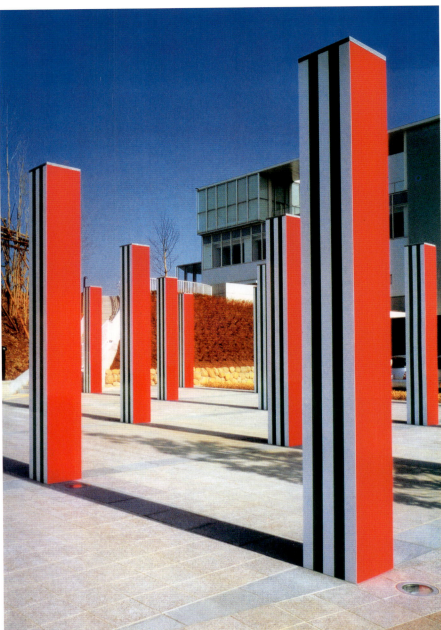
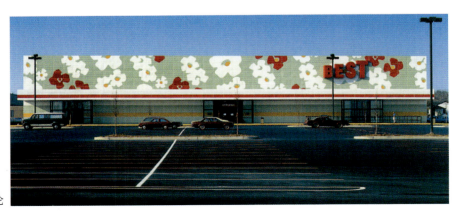

丹尼尔·布伦

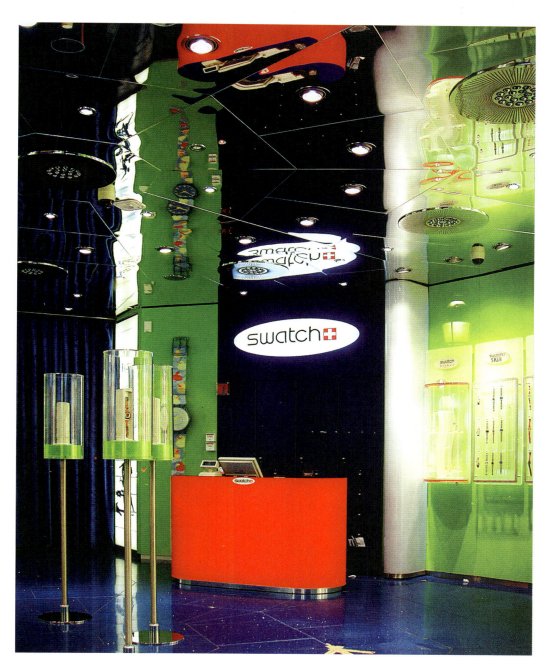

第7章 色彩设计欣赏

7.3 平面、广告中的色彩设计

现代平面广告设计，是由色彩、图形、文案三大要素构成的，图形和文案都不能离开色彩的表现，色彩具有迅速诉诸感觉的作用。不同的色彩感觉，影响着公众对广告内容的注意力。

在平面和广告的色彩设计中，设计师首先必须认真分析研究色彩的各种因素，注重对色彩象征性、情感性的表现，通过色彩定位来强化公众对平面、广告的认知程度，达到信息传达的目的。

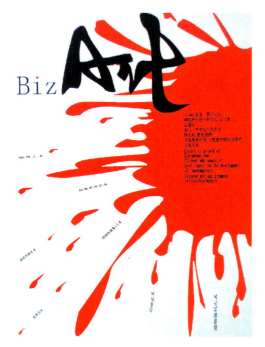
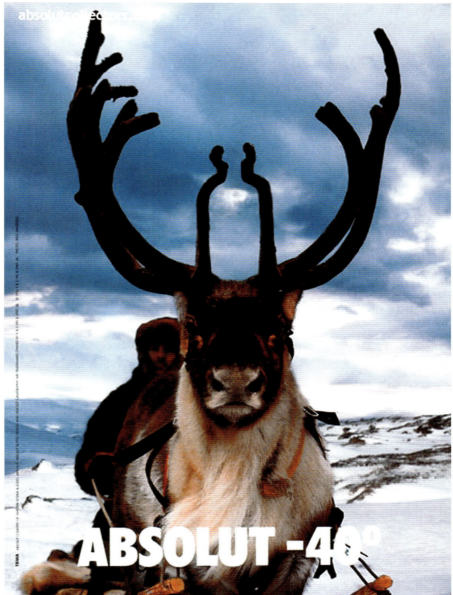
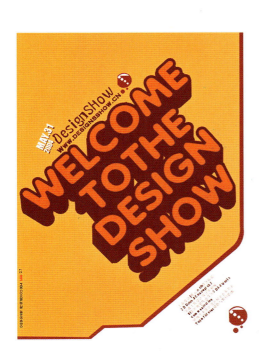

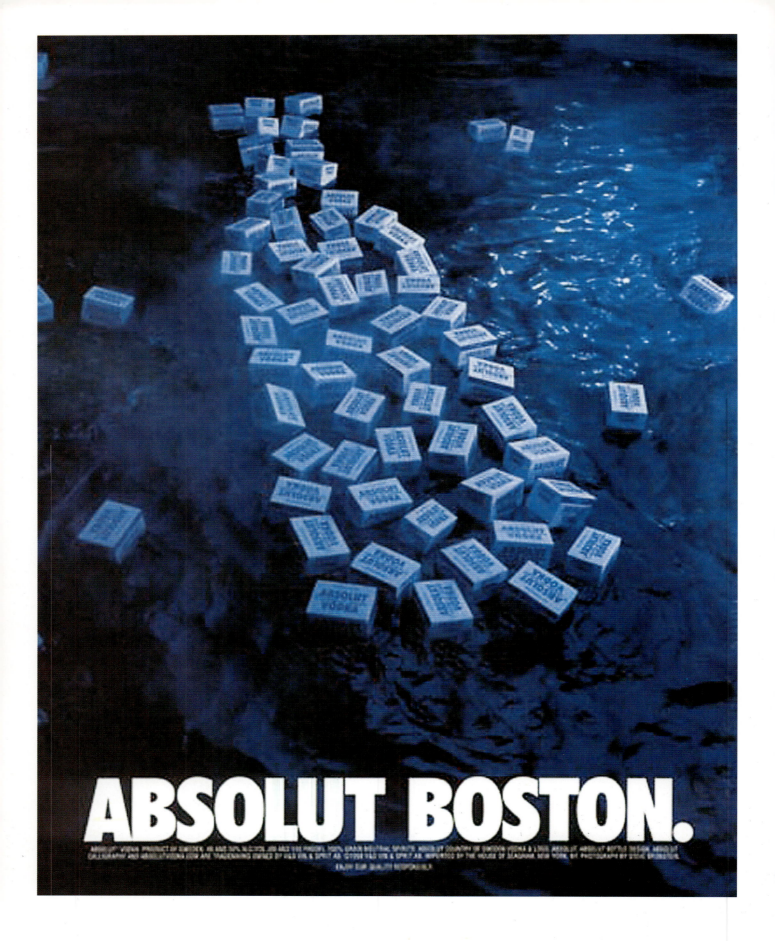

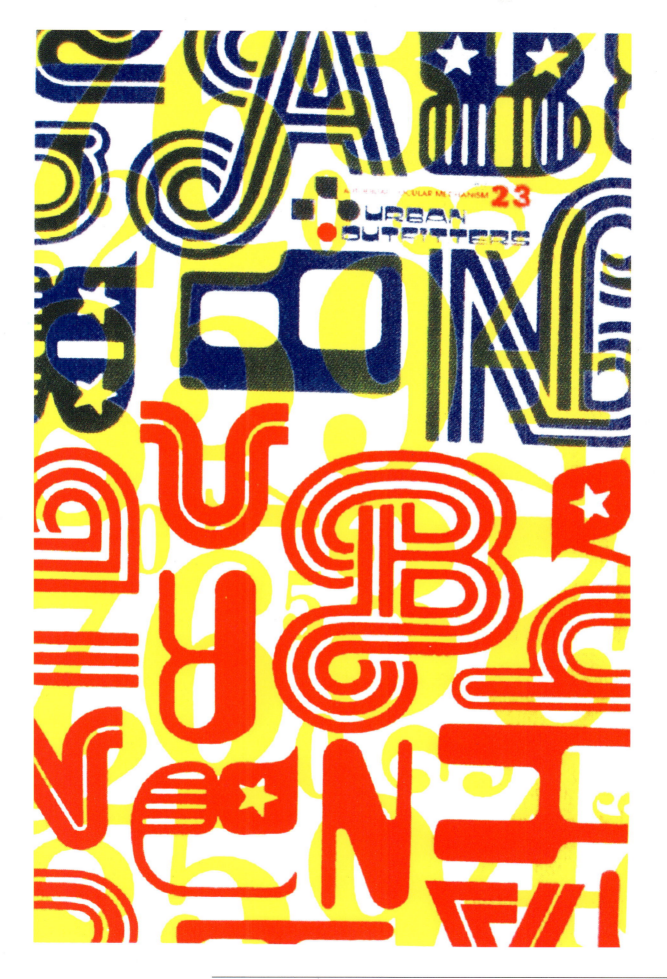

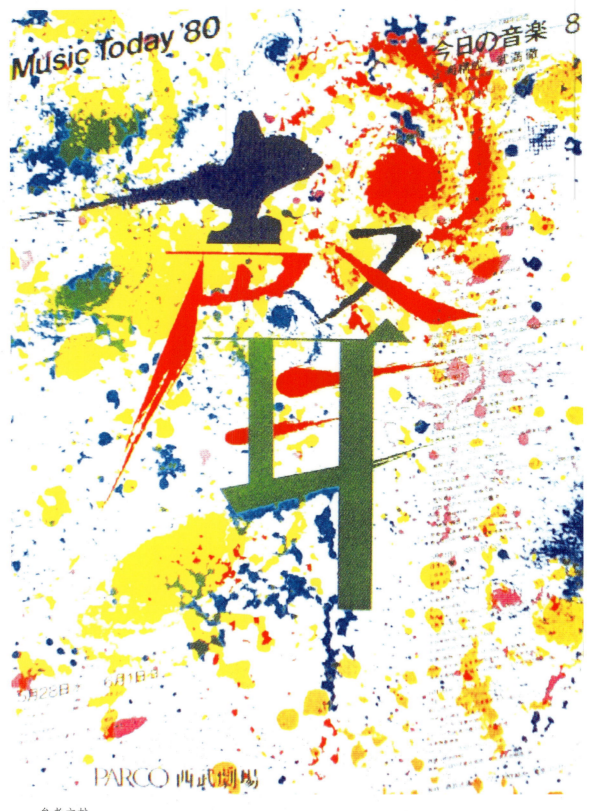

参考文献

1. 崔生国. 色彩构成. 湖北美术出版社, 2004
2. 陈瑛, 孙霖, 李艽. 色彩构成. 武汉大学出版社, 2003
3. 王雪青, (韩)郑美京. 二维设计基础. 上海人民美术出版社, 2005

感谢中国美术学院设计学院设计基础教学部05级4班, 06级6班的全体同学。